사진에 관한 대화

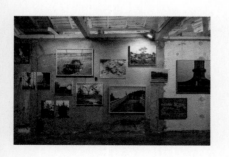

사진에 관한 대화

안소현, 홍진훤

●●●●A

책머리에

2017년 겨울, 글을 쓰고 전시를 만드는 안소현은 사진을
찍고 전시를 만드는 홍진훤에게 개인전을 하자고
제안했다. 그리고 그것은 기획자가 작가에게 요청하는
것이라기보다는 한 기획자가 다른 기획자에게 '공동'
기획을 요청하는 것이라고 부연했다. 어차피 홍진훤이 찍은
사진들로 개인전을 한다는 사실에는 변함이 없었으나,
전시의 방점은 달라졌다. 홍진훤의 어떤 사진을 보여줄
것인가보다는 그의 사진들을 어떻게 재구성해서
'읽게' 만들것인가가 더 중요해졌다. 홍진훤은 신중히,
흔쾌히 수락했다.

7

두 사람은 그렇게 전시를 같이 만들기 위해 글로 대화를
시작했다. 그들은 이 대화가 다른 누군가에게 읽힐
것이라고는 생각하지 않았기 때문에 특정한 독자를
상정하지 않았다. 그래서 개인적 일화부터 철학적 개념까지,
서로의 말투에 대한 농담부터 자신들의 예술 실천이
도달했으면 하는 커다란 이념까지 걸러냄 없이 쏟아냈다.
그러다 보니 안소현은 사진을 볼 때 늘 궁금했지만
어쩐지 너무 당연한 것 같아서 차마 하지 못했던 질문까지
서슴없이 던졌다. 홍진훤은 그런 질문들을 에둘러
피해 가는 척하면서도, 자신이 사진에 대해 생각해온 것을
무르지 않고 풀어놓았다. 다만 두 사람은 예술이
사회적 비극 앞에서 무엇을 할 수 있을까, 라는 공통의
고민에서 멀어지지 않으려 애썼다. 이 책은 그렇게 답을
생각 없이 진행된 대화의 기록을 펴낸 것이다.

안소현은 첫 질문에서부터 사진에 대한 의심을 감추지
못했다. 홍진훤의 냉랭한 사진은 얼마나 읽힐 수 있을까?
그의 사진들은 너무 프레임 바깥에 의존하지 않는가?
그 사진들이 스펙터클한 사진들 사이에서 읽히기나 할 수
있을까? 읽히지 않으면 거대한 비극 앞에서 무슨 힘을
발휘할 수 있을까? 홍진훤은 거대한 비극 앞에서 길을 잃게
만드는 것이 자신이 생각하는 사진의 힘이라고 믿어왔지만,
역사의 반복되는 패배 앞에서 사진은 대체 무엇을
할 수 있는가를 고민할 수밖에 없었노라 고백한다. 결국

안소현은 사진이 의미를 전달할 수 있는지를, 홍진훤은
사진이 세상의 변화에 개입할 수 있는지를 끊임없이
의심하고 있었다.

하지만 그렇게 의심하는 와중에도 두 사람의 사진에
대한 태도는 조금씩 변하기 시작했다. 안소현은 어느새
홍진훤이 말한 '길 잃음'을 설명해줄 수 있는 개념들을 찾고
있었다. '불일치의 인덱스' '시간의 모양' '사진만큼의
규정' 등은 스펙터클을 피하려는 홍진훤의 사진의 힘을
설명하기 위한 개념들이었다. 홍진훤은 실체를 알지
못한 채 반복해온 것들, 심지어 자신이 패배라고 불러온
것들이 무엇을 향하고 있었는지 뒤늦게 '짐작'하게 되었다.
두 사람의 사진에 대한 의심은 어느새 스펙터클과는
다른 사진의 힘에 대한 긍정으로 바뀌어 있었다. 안소현은
그에 대한 좀 더 적확한 이름을 계속 찾아 헤맬 것이고,
홍진훤은 새로운 사진들로 그 힘을 보낼 것이라는 기대를
남긴 채 전시(《랜덤 포레스트》(2018.6.26.~8.5., 아트
스페이스 풀)를 목전에 둔 두 사람의 대화는 서둘러
끝이 난다.

두 사람은 전시를 만들기 위해 이 대화를 시작했지만
그것을 전시라는 특정한 사건에 대한 기록으로 묶어둘 수
없었다. 전시 도록이라는 일반적인 형식을 택하지 않은
것은 그 때문이다. 이 대화는 이미지의 힘, 그 힘을 증폭시킬
수 있는 방법, 예술이 비극을 다루는 방식에 대한 긴

고민들을 숙제처럼 남겨주었다. 대화를 끝내고 난 뒤,
감성적인 것과 정치적인 것 사이에는 아직 충분히 설명되지
않은 동력이 있다는 것, 그것은 양극단 사이를 지루하게
오가다 저항에 힘을 잃곤 하는 진자 운동과는 다른 힘
일 것이라는 막연한 믿음이 남았다. 그래서 두 사람은 대화를
계속하기로 했다. 그것은 또 다른 진자 운동처럼 보일
수도 있겠지만 그들은 자신들의 대화가 궤도를 벗어날
것이라 믿고 있다.

2019년 10월 말
안소현, 홍진훤

안소현의 첫 번째 글

홍진훤 씨의 사진에 대해 글을 써야겠다고 생각한 것은
전시 제안을 하기 전이었습니다. 사진은 바닥을 모르는
큰 구덩이를 들여다보는 것처럼 제게 인풋만 있고 아웃풋이
없는 대상이었습니다. 사진은 늘 제 언어가 닻을 내릴 수
없는 매체였습니다. 그러다 방 안에 놓인 이불 더미가 있는
사진을 보았고, 글을 써야겠다고 생각했습니다. 그러던
차에 진훤 씨가 『포럼A』와 인터뷰를 했을 때 사진에 "'단서'를
넣어둔다"는 표현을 썼습니다. 제가 '단서'라고 추정한
것들을 나열해 대화를 시작하려고 합니다.

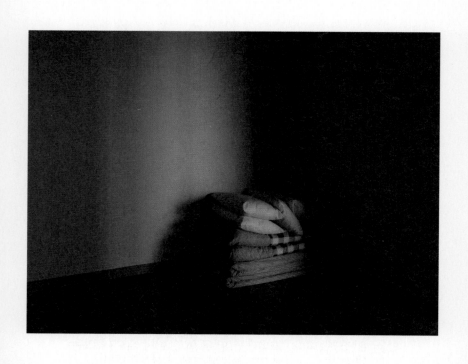

방구석에 잘 개어진 이불 한 무더기가 있다. 베개가 네 개,
요와 이불이 두 벌이다. 요와 이불을 한 번에 맞춘 듯 같은
무늬의 홑청이 씌워 있다. 모서리를 비교적 잘 맞추었고,
하얀 베갯잇은 깨끗이 새로 빨아 씌운 지 얼마 안 된 것 같고,
탁탁 치거나 털어 바람을 넣은 모양새가 이불 개는 일에
능숙한 사람이 차곡차곡 개어놓은 솜씨였다. 그래서 이곳은
여염집이라기보다는 최소 네 명이 한 방에 잘 수 있는,
그리 비싸지 않은 숙박업소로 보인다.

맨 아래 이불이 납작하게 내려앉아 있다. 지금 막 이불을
갠 것 같지 않다. 방을 정리하고 시간이 적당히 흘렀거나,
아래 이불은 사용하지 않은 것이다. 방에 등을 켜지
않아도 되는 시각, 그림자로 보아 태양의 고도가 그리 높지
않은 시각인 듯하다. 즉 이른 아침이나 어스름이 다가오는
오후인 듯한데, 만일 이곳이 숙박업소라면 어젯밤에
손님이 들지 않았거나, 낮에 도착했어야 할 손님이 오지 않은
것 같다. 확인의 순간이다. '없다' '안 왔다.' 갑자기 방 안의
온도가 조금 내려간 듯한 착각이 든다. 이불에 사람의
흔적이 없다.

이 부재의 감각은 내게 불과 2~3초 사이에 주어졌다.
위와 같은 이유는 감각 이후에 더듬어 찾은 것일 뿐이다.
그 '냉함' 역시 긴가민가할 정도로 약해서 서늘함이나
휑함보다는 헛헛함 정도에 그쳤다. 이 확신할 수 없는
감각에 머물러 있기가 너무 불편해서, 사진의 제목을
찾아봤다. 〈아무도 대답하지 않았다―블루하와이 리조트,
제주도〉였다. 제목이 '부재'를 확정 지어주었다.

15

사진 1.
아무도 대답하지 않았다―
블루하와이 리조트, 제주도, 2016

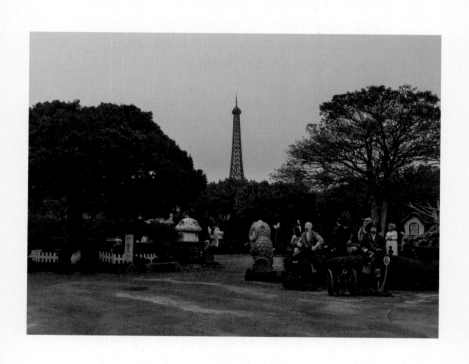

같은 지면에 연이어 있는 다른 사진을 봤다. 이번에는 제목을 먼저 읽었다. ⟨아무도 대답하지 않았다—소인국 테마파크 제주도⟩. 오른쪽 붉은 열매(꽃?)를 단 나무는 제주에 흔한 먼나무로 추정되는데, 붉은색이 넉넉지 않고 때깔이 칙칙한 것으로 보아 계절은 겨울의 끝자락이나 초봄으로 보인다. 화면 한가운데를 찌르는 철탑은 대사가 하나도 없는 주인공 같고, 서커스 풍의 기괴함과 센티멘털을 보장할 캐릭터 조각상들은 멀찍한 거리와 밋밋한 구도로 인해 얼룩처럼 풍경에 묻어 있다. 간단히 말해 이 풍경은 주(主)와 부(副)를 구분하기를 강요하지 않는 한 덩어리다. 그래서 시선은 사진 속 낱낱의 대상이 아니라 이 풍경을 보는 사람을 향한다.

첫 번째 사진을 처음 보았을 때 저에게는 아무런 사전 정보가 없었습니다. 그런데도 제가 왜 이 사진을 일정 시간 들여다보고 있었는지 설명하고 싶었습니다. 위에서 나열한 '단서'로는 충분하지 않아서 다른 사진을 찾아보았고, 거기서 풍경을 보는 사람을 보게 되었습니다. 하지만 거기서 멈췄습니다. 그것을 보는 사람이 어떤 마음으로, 어떤 시선으로 이 장면을 보고 있는지를 읽어낼 수는 없었습니다. 그 멈춘 자리에서 작가의 설명을 읽었습니다. "세월호의 아이들이 머물렀을 장소." 저는 사실 '홍진훤' 이라는 이름에서 이미 준비를 했던 것 같아, 이 사진이 전시장에서, 사진작가에 대한 사전 정보가 없는 사람들에게 어떤 과정으로 읽힐지 궁금했습니다. 수업시간에 학생들

17

사진 2.
아무도 대답하지 않았다—소인국 테마파크,
제주도, 2016

(예술이론을 전공하는 대학원생들)에게 사전 정보 없이 이 두 장의 사진을 보여준 적이 있습니다. 일정 시간 동안 '단서'를 찾아보라고 권한 뒤 한동안 침묵이 흘렀고, 작가의 설명을 전했을 때야 비로소 강의실에는 짧고 낮은 탄식이 흘렀습니다.

그 탄식은 참으로 당연한 반응이고 새삼 그 공감에 고맙다는 생각도 들지만, 이 사진의 힘이 어디서 나오는지 자문하면서 저는 혼란스러웠습니다. 사진에는 저를 움직이는(혹은 그 사진에서 맴돌게 하는) 몇 개의 단서들이 있었습니다. 두 번째 사진이 첫 번째 사진에서 흐릿하게 부여잡은 '부재의 감각'을 더 선명하게 해주었고 풍경을 보는 사람을 향하게 해주었으니 아마도 이 연작의 더 많은 사진을 보면 단서는 더 선명해지겠지만 그 단서들만으로 '탄식'에 이르지 않을 것은 분명합니다. 탄식은 작가의 설명에서 비로소 튀어나온 것입니다. 거기서부터 질문들이 쏟아져 나오기 시작했습니다(언젠가 기획자들이 취조를 하는 것 같다고 하셨는데, 네, 그건 직업의 천형인 것 같습니다. 죄송합니다).

1. 이 사진들이 화면 안의 '내재적' 단서를 일부 갖고
 있다고 해도 작가의 설명에 의존할 수밖에 없는
 상황이라면, 결국 무엇을 찍었는지 말로 설명해야만
 어떤 '지점'에 도달할 수 있다면, 그것을 사진의 힘이라고
 할 수 있을까요? 낡은 용어를 쓰자면 '소재주의'의
 폐단도 생각하지 않을 수 없습니다. 좀 더 작은 질문을
 하자면, 작가가 배치한 시각적 단서와 작가의 설명
 사이에 일종의 비약이 있는 건 아닐까요? 작가는
 그 틈을 내버려 두어도 좋다고 생각하나요, 아니면
 더 많은 사진을 찍어 극복할 생각인가요? 만일 지금처럼
 '흐릿하고 밋밋한' 사진들을 더 많이 찍어도 극복되지
 않는다면, 결국 진훤 씨가 배제하고자 한 스펙터클이
 필요한 것 아닐까요?

2. 사진가들이 즐겨 쓰는 스펙터클을 피하겠다는 생각에
 동의하지만, 여전히 질문들이 남습니다. 진훤 씨의
 사진에는 일단 사진 안으로 들어온 시선을 붙잡는
 힘이 있다고 생각합니다. 하지만 사진 안으로 들어오게
 하는 힘도 충분한지는 잘 모르겠습니다. 누구나
 사진을 찍는 시대, 이미지가 폭증하는 시대, 자기가
 찍어놓은 사진도 다 보지 않는 시대에 '이 사진이 액자에
 들어가 전시장에 걸려 있으니 분명 어떤 의미가
 있을 거야'라는 맥락적 추측 외에 사진으로 사람들을

불러들일 수 있을까요? 그런 '시장 적자생존적'
고민을 하지 않으려고 노력해봤지만, 진훤 씨도 저도
기획자입니다. 여전히 지나가는 <u>시선을 붙잡아야</u> 하는
숙제에서 벗어날 수 없지 않나요?

3. 진훤 씨가 관성에 저항하고 있음을 잘 알겠습니다.
하지만 그것이 늘 다른 작가들이 붙들고 있는 것을 쉽게
부정하고 배제하는 방식이 될 위험도 있는 것 같습니다.
그건 어떤 지겨움에 대한 저항이라 당연하다는
생각도 들지만, 다른 한편으로는 동력이 늘 반작용이
될 수 있다는 것, 다시 말해 기존의 지겨운 '작용'을
이미 충분히 알고 있는 사람에게만 신선할 수 있다는
함정도 있습니다. 그리고 그 '<u>부정</u>'은 늘 신선함일까요?
저는 사진의 역사를 잘 모르지만 모든 예술이 겪는
아방가르드 이후의 고민을 '부정'으로 해결할 수 있는
것일까요?

대화를 열기 위해 일단 피곤한 질문을 할 수밖에 없었습니다.
선명한 답을 요구하는 것은 아닙니다. 아마도 저보다는
이 초보적인 질문들에 좀 더 명확한 생각을 하고 계실
것 같아서, 거기서부터 생각을 다듬어가고 대화를 이어가고
싶습니다.

홍진훤의 첫 번째 글

몇 가지 단어들이 눈에 들어왔어요. 이 커다란 질문에
단도직입적으로 대답을 할 엄두가 나지 않아 몇 개로
쪼개고 그곳에서 동떨어진 답변을 하며 조금씩 질문들을
피해 나가보려 해요.

'지점'에의 도달

만약 제 작업의 목적이 누군가를 어딘가에 도달하게
하는 것이었다면 미술이나 사진처럼 모호한 방식이 아닌

23

더 적극적이고 명확한 방법을 생각해봤을 것 같아요.
제가 하는 일이라곤 제 몸과 머리에 있는 것들을 밖으로
꺼내 제가 다시 확인하는 과정들일 뿐이어서 이기적인
것 같아요. 사진을 찍고, 글을 쓰고, 프로그래밍을
하고, 전시를 만들고, 다 마찬가지죠. 제 감각과 사고를
물질화하고 타자화해 다시 제 앞에 두는 과정 자체가
저에겐 가장 흥미롭고 긴장되는 일들이에요.

　물론 그 과정에 어쩔 수 없이 관객이라는 존재가
개입되죠. 관객, 독자, 유저 등 그때마다 이름은 다르지만요.
그들과 관계를 맺을 때 어떤 것이 저에게 가장 유의미할지
상상해봐요. 그 과정은 관객이 도달할 어느 '지점'을
설정하기보다는 관객이 도달할 수 있는, 혹은 도달할 수
없는 지점들을 그려보고 그 사이사이 나는 어떤 장치들을
놓아둘 수 있는지 생각하는 것이죠. 그 장치들이 소현
씨가 말한 '단서'들일 수 있겠어요. 하지만 그 '단서'들의
조합이 언제나 한 곳만을 가리키진 않아요.

　아이러니하게도 어떤 '지점'에 도달하려면 일종의
헤매는 과정이 필요한 것 같아요. 만약 그것이 너무 쉽게
주어진다면 그것을 '도달'이라고 표현하지는 않을 테니까요.
관객이 어느 지점에 도달할지 저는 명확하게 알 수
없어요. 하지만 누군가 어딘가에 도달했다면 그것이 의미
있는 것이, 지금까지의 길 잃음이 있었기 때문이라고
생각해요. 이곳들이 그날 단원고 학생들이 가기로 약속되어

25

사진 3.
아무도 대답하지 않았다―한림공원,
제주도, 2016

있던 곳이라는 정보는 사실 큰 의미가 없어요. 누구나
아는 사실이니까. 하지만 누구나 아는 그 사실을 인지하기
까지 길을 잃고 헤매다 끝내 도착한 곳이 그곳이기에
의미가 생성되겠지요. 사실 제가 하는 일은 끊임없이
길을 잃게 하는 일일지도 몰라요. 그러다 어떤 이는 전혀
알 수 없는 목적지에 도착하기도 하겠죠. 헤매다 포기할
수도 있고.

　길 잃음을 위한 '단서'들이 사진 안에만 있어야 한다고
생각하지 않아요. 소현 씨의 경우처럼 홍진훤이라는
인간 자체가 단서가 될 수도 있고, 전시라면 이곳저곳에
숨겨진 텍스트가 될 수도 있고, 설치의 방식일 수도 있고,
전시를 하는 장소일 수도 있겠죠. 책이라면 또 다른
많은 단서가 사진 주변에 놓이겠죠. 저는 전시 공간에 가는
일을 작품을 확인하러 가는 행위일 뿐이라고 생각하지
않아요. 전시를 경험하기 위한 것이죠. 전시 공간 안과
밖에서 작품을 둘러싼 어긋난 이정표들을 불신하며 길을
잃어보는 경험 말이에요. 제 작업은 구조 자체가 복잡하지
않아요. 내용이 어렵지도 않고. 제가 그렇게 복잡한
사람이 못되어서요. 사실은 다 아는 이야기들을 두고
사람들을 괴롭히며 상기시키는 것일 수도 있고 그 반대일
수도 있죠.

　소현 씨의 질문으로 다시 돌아가자면 "작가의 설명에
의존해야만 하는 상황"은 작업 밖의 이야기가 아니라고

생각해요. '이곳이 그곳'임을 밝히는 것도 작업의 구조 안에
있는 것이고 그것을 언제 어떻게 어떤 방식과 톤으로
밝힐 것인가도 하나의 '내재적' 단서이자 이정표라고
생각해요. 물론 아무것도 가리키지 않는 이정표라고 해도.
저는 사진 프레임 안에 작가의 모든 생각이 들어있어야
한다고 생각하지도 않지만, 더 중요한 것은 그럴 수 없다고
생각하는 편이거든요.

사진의 힘

한때는 저도 전쟁 사진 기자가 되고 싶었어요. 지구 어느
곳엔가 이유 없이 죽어 나가는 존재들의 현실을 기록하고
세상에 알리는 일이 정말 멋있어 보였어요. 사진이
은폐된 사실을 폭로할 수 있다고 생각했고 그것이 세상을
조금 더 나아지게 할 수 있다고 믿었거든요. 물론 그것이
아니라고 명확하게 말할 자신은 없어요. 아직도 그런
일들은 어디에선가 매일 벌어지고 있고, 또 많은 사진가들이
매일 그것을 촬영하고 있죠. 하지만 제 경우 그 신뢰가
이제 조금 깨졌고 사진에 대한 생각이 많이 변해버렸어요.
사진에 대한 바람은 있지만 믿음은 없어졌달까요.
　　물론 소현 씨가 말한 '사진의 힘'이라는 것이 이런 종류의
힘을 말하는 것이 아니라는 건 알고 있어요. 작업에 대한

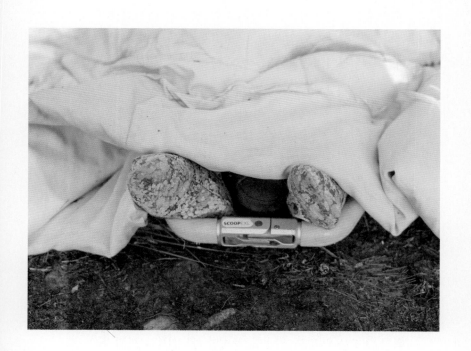

반응을 일으키는 근본적 원인이 사진 이미지 안에서
발생해야 하지 않냐는 질문으로 이해했어요. 제가 이해한
게 맞다는 전제하에 또 다른 길로 빠져볼게요.

사진기자들은 주로 집회나 농성, 투쟁이 벌어지고 있는
곳들을 '현장'이라고 불러요. 왜 그런지는 모르겠어요.
현장이 아닌 곳은 없을 텐데 꼭 그리 불러요. 그런데 그
현장이란 곳이 대형 집회가 벌어지는 도심도 있겠지만 아주
영세한 곳, 혹은 아주 한적한 시골인 경우도 있잖아요.
아니면 이제 아무도 오지 않는 장기투쟁 사업장이라든가.
그럴 때 저같이 일 없는 사람들한테 연락이 와요. 카메라를
들고 와달라고. 그 이유는 뻔하죠. 카메라가 있을 때와
없을 때 경찰이나 용역의 태도가 완전히 다르니까요. 그럼
가서 커다란 카메라를 어깨에 메고 그곳을 보고 있으면
돼요. 사진을 찍을 필요도 없죠.

저는 이때 '사진의 힘'이란 단어를 떠올려봤어요. 사진 한
장 찍지 않았는데 내 눈앞에 드러나는 사진의 힘 말이에요.
어쩌면 사진의 힘은 전적으로 사진 밖에서 작동하는
것일지도 모르겠어요. 커다란 배가 녹이 잔뜩 슬어서
옆으로 누워있는 사진이 있어요. 대한민국의 많은 사람들이
이 사진을 똑바로 바라보기 힘들어하죠. 이때는 사진의
힘을 넘어서 사진의 폭력성이라는 단어가 등장해요.
하지만 사실 이 사진 안에는 그저 낡은 배 한 척이 누워있을
뿐이에요. 이 '폭력'은 어디에서 온 것일까요. 저는 잘

29

사진 4.
765kV 송전탑 건설 반대 101번
농성장 강제 집행, 2014

모르겠어요. 저를 후쿠시마로 가게 한 한 장의 이미지가
있었어요. 후쿠시마역 앞 사진이었는데, 누구인지는
모르겠지만 아주 맑은 날 육교 위에서 텅 빈 길을 핸드폰으로
찍은 사진이었어요. 저는 그 사진만큼 공포스러운 사진을
본 적이 없어요. 그 사진에 홀려서, 그 풍경이 보고 싶어
그곳으로 날아갔죠. 그 '공포'는 또 어디에 기인한 것일까요.
분명 그 사진이 만든 공포였을 텐데 그 사진은 아무것도
담고 있지 않으니 말이에요.

소현 씨가 말한 제 사진에는 아무것도 아닌 풍경밖에
없어요. 조금 오래 보면 눈에 익숙지 않은 어떤 단서들이
발견되기도 하겠지만 그래 봤자 아무것도 아닌 풍경들이죠.
그 안에서 우리가 흔히 생각하는 사진의 힘은 찾기
힘들어 보여요. 어떤 반응을 직접 자아내는 요소가
그 안에 없거든요. 하지만 저는 그 이미지를 둘러싼 수많은
집단적-개인적 경험과 감정의 갈래들이 섞일 수 있다고
생각했고 그것이 형성될 만한 주변적 얼개들을 그리는 것이
제가 할 일이라고 생각했어요. 그 사진들을 대면하고
또 억지로 피해가야만 다다를 수 있는 곳이 있지 않을까
생각했거든요. 그리고 그 무료한 길 잃음을 통해 각자가
도달한 '지점'을 거쳐 다시 사진으로 되돌아왔을 때
생기는 의미들을 상상했어요. 그때부터는 제가 개입할 수
없는 또 다른 이야기가 펼쳐질 수 있지 않을까 기대했거든요.

31

사진 5.
사건의 지평선─퇴계로 5가,
서울, 2014

소재주의

소재주의라는 단어가 미술에서 비판적인 의미로
쓰인다는 것은 알고 있지만 저는 소재주의를 그렇게 쉽게
재단하기가 힘들어요. 요즘은 '사진'이라는 범주가
이미 흐릿해졌지만, 전통적 의미의 사진을 염두에 두었을
때 사진만큼 소재 종속적인 장르가 있을까 싶어요.
대상이 없으면 찍을 수 없다는 말이 사진의 대명제처럼
되었으니까요.

　사진의 여러 속성이 있겠지만 제가 가장 중요하게
생각하는 것은, 사진은 기본적으로 무엇인가를 보게 한다는
것이에요. 그것을 인덱스(index)라는 개념으로 설명하는
사람들도 있었죠. 사진이 인덱스라고 하기에는 무엇을
정확하게 가리키지도 못하는 것 같지만 여하튼 무엇인가를
끊임없이 보게 하는 것 말이에요. 그걸 피사체 혹은
대상이라 할 수도 있겠고 소재라고 할 수도 있겠죠. 그렇다면
사진 앞에서 가장 먼저 드는 생각은 이것이 무엇을 보게
하는가일 수밖에 없더라고요. 광학기계를 통해 대상을
바라보고 그중 어떤 장면을 잘라내 이미지로 정착시켜
사람들에게 보이는 행위에서 사실은 처음도 끝도 대상, 즉
소재인 거죠. 아무리 촬영자의 시선이 개입된다고 해도
광학기계는 대상 그 이상을 보여줄 수 없으니까요. 그래서
사진가는 '어떻게'보다는 '무엇'을 앞서 고민할 수밖에

33

사진 6.
2014. 5. 22 진도 팽목항에서
바라본 새벽 바다

없어 보여요.

그런데 문제는 여기서 끝나지 않아요. 다른 매체에
비해서 사진은 생산자가 개입할 수 있는 부분이 매우 적어요.
어떤 비평가는 사진 비평이 불가능한 이유를 사진이
'작가의 의도보다 우연이 더 많이 작용하는 매체'이기 때문
이라고 할 정도니까요. 아무리 리서치를 하고 특정 대상을
염두에 두고 가더라도 어떤 장면을 만난다는 것 자체가
우연이고 파인더 안에 들어오는 모든 요소를 인간이
의식하고 제어한다는 것은 불가능한 것이니까요. 회화를
생각해보면 사진이 얼마나 우연적인지 알 수 있지 않을까요.
이건 다큐멘터리든 연출사진이든 상관없이 인간의
의식이 제한하는 시각의 한계와 광학의 한계가 다르기
때문에 발생하는 근본적인 문제라고 생각해요. 그래서 어떤
이들은 그 우연성을 조금이라도 더 배제하는 방향으로
가기도 하고, 또 어떤 이들은 그 우연성을 더 극대화하는
방향으로 가기도 하죠. 하지만 어디로 가든 사진은 소재와
우연이라는 기본 틀 위에서 작동할 수밖에 없지 않을까
하는 생각이 들어요.

제 경우 또 다른 의미의 소재(어쩌면 소현 씨가 지칭한
소재)라면 거대한 사회 문제 혹은 비극이라는 대상일
거예요. 사실 이건 딱히 변명거리가 없는데 그저 저란 인간의
문제인 것 같아요. 왜 이런 팔자가 되었는지는 모르겠지만
언젠가부터 제 개인적 관심이 온통 그런 데에 있어요.

그렇다 보니 그런 상황들을 계속해서 따라가게 되고
따라가다 보면 관심이 더 커지는 오지랖 증폭 현상이
발생하죠. 저는 어떤 사회적 균열 지점을 찾고 그 이야기를
통해 그것과 나와의, 혹은 타인과의 관계를 상상하는
것 말고 딱히 별다른 관심사가 없어요. 취미도 없고 '덕질'을
할 만한 대상도 없어요.

그리고 저는 미술이나 사진이 하고 싶어서 작업을
시작한 경우가 아니라 이런 내 관심사를 어떤 방식으로든
풀어야겠는데 궁여지책으로 찾은 것이 이 길이었어요.
그래서 작업에 대한 접근과 목적이 상당히 사회적인
척하지만 사실은 매우 개인적이죠. 한동안은 이렇게 빨리
변하는 세상에서 나는 왜 이런 철 지난 이야기들에서
벗어나지 못할까 하는 고민을 안 해본 것도 아니에요. 결론은
늘 '이것이 내 팔자인가 보다'정도의 합리화로 끝나곤 하죠.
물론 소재주의라는 것이 무엇을 소재로 삼느냐의 문제가
아니라 그 소재가 작업자를 집어삼킬 때 문제가 되는 거겠죠.
그 이야기는 뒤에서 조금 더 할 수 있지 않을까 싶네요.

일종의 비약

사진과 텍스트의 거리가 비약으로 여겨질 수도 있겠다
싶어요. 연작 ‹아무도 대답하지 않았다› 작업을 시작하면서

그런 생각을 했어요. 이런저런 이유로 제주를 그렇게
들락거렸는데 나는 왜 한 번도 이 섬을 세월호와 잇지 못했나,
하는 의문 같은 거요. 안산에서 이 제안을 하기 전까지
그런 상상을 해본 적이 없었거든요. 그 의심을 가슴에
품으면서 이 작업이 시작됐고 그 후로 제주의 풍경은 저에게
전혀 다르게 다가왔어요. 그렇다면 마찬가지로 왜
이 사진들은 세월호라는 단서를 주지 못하는가 혹은 주지
않는가라는 질문이 모든 것의 시작이 되는 셈이네요.

　　그렇다면 그 비약도 조금은 긍정할 수 있지 않을까요?
이 풍경과 저 사실이 아무 상관없어 보이는 이 상황이
의미가 될 수 있지 않을까요? 이 작업이 '이곳이 그곳'임을
증명하고 설명하는 것이 목적이 아니라 그 사이의
틈을 또는 낙차를 경험하게 하는 것이라면. 또 그 어긋남을
경험하게 하는 것이라면. 사진 속의 '단서'가 작가의
설명이라는 해답지를 향해 나아가게 하는 무엇은 아닐
테니까요. 설명이라는 장치도 하나의 '단서'일 뿐이죠.
하나하나의 단서를 찾게 될 때 혹은 찾지 못할 때 누군가
경험하게 될 혼란스러움이 그들을 어디로 향하게 할
수 있을지 저는 그게 궁금해요.

　　그리고 그 무책임한 비약이야말로 참 사진다운
행위라는 생각도 들어요. 잘 만들어진 하나의 이미지는
인간이 다 감당할 수 없는 정보들을 갖고 있을 거예요.
극단적으로 설명적인 상황이죠. 하지만 이렇게 많은

37

사진 7.
아무도 대답하지 않았다—섭지코지,
제주도, 2017

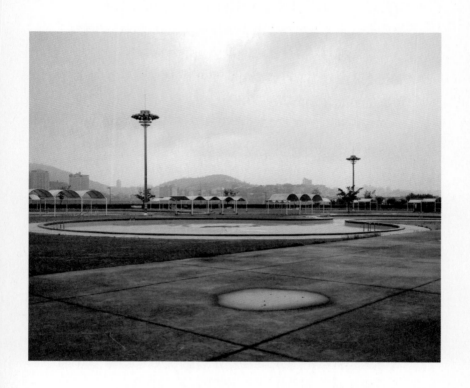

정보들이 사진 안에 있다고 해도 결국 장면은 서사를
설명할 수 없어요. 하나의 징후로 작동할 뿐이죠. 제 아무리
유능한 사진가가 어떤 사건을 기록했다고 해도 그건 절대
그 사건 자체를 증명해내지 못해요. 물론 그렇지 않은
매체가 어디 있을까 싶지만 유독 사진이 그 능력이 없어
보여요. 사진은 결국 세상을 왜곡시키고 비약하는 것일지도
모르겠어요. 증명과 기록이라는 허망한 신앙을 내세워
믿음 체계를 생산하죠. 그 과정은 더욱 많은 것들을
흐릿하게 만들고 사람들은 한층 쉽게 길을 잃죠. 물론 그게
제가 가장 좋아하는 사진의 모습이긴 하지만.

내버려 두기 vs 극복하기

소현 씨가 말한 그 '틈'을 극복할 수 있다면 극복해보고
싶기도 해요. 하지만 아직 저에게는 별다른 방법이
떠오르질 않네요. 더 많은 이미지가 축적되면 더 많은
비약과 혼란이 생기겠죠. 결국 더 적극적인 내버려 두기의
결과가 생길 것 같아요. 앞에서도 말했지만 적어도
저에게 작업은 답을 찾는 과정이 아니에요. 사실은 그
반대죠. 답이라고 여겨지는 너무나 뻔한 무엇으로부터
최대한 멀리 도망쳐보는 것, 끈질기게 의심하고 무책임하게
질문을 던져보는 것.

39

사진 8.
임시풍경—한강 시민공원 야외수영장,
서울, 2010

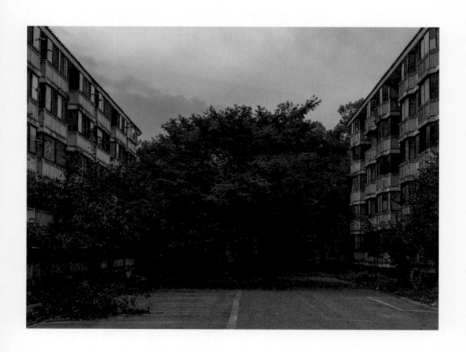

2009년 용산 참사를 지나오면서 〈임시풍경〉이란 작업을
했어요. 처음 작업을 시작할 때는 분노가 많았어요.
도심 재개발을 둘러싼 자본의 욕망과 국가 폭력에 대한
것이었겠죠. 그러다가 의심이 생겼어요. 정말 그것
때문만일까. 정말 저들이 악마이기 때문에 이런 일들이
벌어지는 걸까. 아닐 수도 있다고 생각하게 하는 개인적인
일들이 있었어요. 그 고민이 2017년 〈water-fall〉 작업까지
이어졌고 아직도 의심을 거두지 못하고 있죠. 그 의심은
사실 〈쓰기금지모드〉로도 이어져요. 새로 이주한 평택
대추리 마을의 모습을 보면서 이 그로테스크한 풍경을
만들어낸 건 무엇이었을까. 미군 부대를 둘러싼 국가적 욕망
때문일까. 그것뿐이 아니라는 의심이 들기 시작했어요.
늘 이런 식이에요. 쓸데없이 답에서 점점 멀어지는 과정들.
　　그런데 이런 혼란스러움과 맥락 없음을 작업으로
축적해나가는 게 제가 하고 싶은 거라는 건 참 우울한 일이죠.
시간이 더 흘러 내가 생산한 '흐릿하고 밋밋한' 이미지들이
쌓여가고 언젠가 그것들을 펼쳐보았을 때 도대체 어떤
그림이 그려질까 너무 궁금해요. 얼마나 많은 길 잃음을
생산할 수 있을까. 그 정처 없음의 과정들을 통과하고 나면
이 작은 사회의 무엇을 보여줄 수 있을까? 아니면 그
반대일까? 남들이 그걸 보는 것을 떠나서 내가 너무 보고
싶은 거죠. 이 전시에서 그걸 조금이라도 볼 수 있을까 하는
기대도 있고요.

41

사진 9.
water-fall—상계주공아파트 8단지,
서울, 2017

스펙터클

이 질문을 참 많이 받아요. 제 사진들이 제가 생각했던
것보다 더 '흐릿하고 밋밋'한가 봐요. 흐흐. 하여튼
저는 스펙터클 자체를 부정하지 않아요. 그게 문제라고
보지도 않고요. 다만 제가 주로 다루는 주제나 대상들에
스펙터클이라는 형식이 잘 맞지 않는다는 것뿐이에요.
앞에서도 말했지만 제가 관심 있는 대상들이 대부분
거대하고 비극적이에요. 제가 스펙터클을 거부한다기
보다는 이런 상황들에 스펙터클이 방해가 된다고 생각해서
선택하지 않을 뿐이에요.

기존의 비극을 다룬 사진들은 주로 거대한 것을 더욱
거대하게 보여주기, 비극을 더욱 비극적으로 보여주기 같은
것이었어요. 일종의 충격요법 같은 거였죠. 전쟁의 참상을
알리기 위해서는 최대한 드라마틱한 장면이 필요했을
거예요. 우리가 알고 있는 유명한 전쟁 사진들이 그랬듯이
그래야 사람들의 눈을 잠시라도 멈추게 할 수 있었을
테니까요. 그건 그 이미지의 생산 목적과 맞았을 수 있겠죠.
그리고 이런 고민을 제2차 세계대전을 촬영한 사진기자와
사진작가들이 고백하기도 했었죠. 전쟁만이 아니었죠.
산업화가 시작되고 새롭게 생산되는 도시의 스펙터클은 그
자체로 충격이었으니까요. 저는 그런 스펙터클이 유효했고
또 필요한 시기가 있었다고 생각해요. 하지만 지금도

43

사진 10.
쓰기금지모드―노와리 이주마을,
평택, 2016

그러한가 의심이 생긴 거죠.

수전 손택(Susan Sontag) 등 많은 비평가들이 이런 시선을 비판하기도 했지만 더 중요한 것은 사람들이 더는 그런 이미지에 충격을 받지 않는다는 거예요. 그 효용이 다한 거죠. 매일같이 외신을 통해 쏟아지는 비극적 난민 이미지와 각종 분쟁 이미지가 더는 사람들을 자극하지 않아요. 그런 자극은 '아찔한 뒤태'류의 이미지와 '푸드 포르노'류의 컨텐츠로 대체되지 않았나 싶어요.

그리고 제가 의심하는 또 다른 하나는 그 이미지가 생산하는 일종의 칸트적 숭고에 관한 것들이에요. 파도에 떠밀려 온 한 아이의 주검을 모니터로 보면서 많은 사람들이 본능적 공포와 함께 자신이 안전함을 증명하게 된다는 불편함 말이죠. 그리고 그 이미지는 누구도 반박하지 못할 숭고미를 획득하곤 하죠. 제가 불편하게 생각하는 이미지 중 일본군 위안부 피해자들을 매우 극적으로 표현한 사진이 있어요. 깊은 주름과 눈물이 그렁그렁한 눈빛, 짙은 콘트라스트로 표현된 사진들이었죠. 저는 이것들을 보고 '도덕적 우위'를 선점한 사진이라고 했던 기억이 나요. 그런 사진 앞에 서면 어떤 이야기도 어떤 사고도 허락되지 않죠. 그건 매우 비도덕적 행위가 되기 일쑤니까요.

하지만 제가 원하는 작업의 방향은 그 반대에 있어요. 저는 거대한 비극을 최대한 흐트러뜨리고 혼란스럽게

만들어 거대 서사 앞에 선 작은 개인이 아니라 그 사건과
내가 직접적으로 관계할 수 있기를 원하니까요. 그게
얼마나 사소하건, 어떤 방식이건 간에요. 그러기 위해서는
기존의 스펙터클을 빗겨나가는 방법을 택할 수밖에
없었어요. 우선 대상과 이미지, 그리고 촬영자와 관람자의
위계를 해소해야 모든 관계가 시작될 수 있으니까요.

사람들은 어떤 대상에 대해 기대하고 욕망하는
이미지의 상이 있는 것 같아요. 어떤 사진가들은 그 기대
이상을 충족시키려 하고요. 하지만 그건 참 덧없는 내달림이
되어버리는 경우가 많아요. 사진을 일종의 발췌라고
생각한다면 저는 그 기대를 좌절시키는 방향으로 대상을
잘라내서 보려고 해요. 발췌의 내용과 형식 모두 기대와
어긋나버리는 상황을 만들고 그 당황스러운 장면을
사람들에게 제시하는 이 과정이 기존의 스펙터클을
빗겨나가는 하나의 방법일 것 같아요. 그리고 이것이 위에서
언급한 비극적 거대 서사를 다루는 제가 '소재주의'를
피해나갈 수 있는 하나의 방법일 수도 있지 않을까 싶고요.

시선의 붙잡음

아, 제가 스펙터클을 빗겨나가는 중요한 이유가 하나 더
생각났어요. 외신 사진기자 생활을 할 때 도심 집회 촬영을

45

종종 나갔어요. 그럼 그 시위를 더 극적으로 보이기 위한
사진을 한 장이라도 건지기 위해 안간힘을 쓰게 되죠.
사진이 쓰이려면 그래야 했으니까. 데스크도 그걸 원하고
그때는 저도 그걸 원했어요. 하지만 촬영을 하고 오면
데스크한테 제일 많이 들었던 말이 "혼자 예술하고 왔네"
라는 말이었어요. 근데 어느 순간 알아챈 건 나라는
인간 자체가 그런 드라마틱한 화려함을 좋아하지 않는다는
거였어요. 일종의 축적된 취향이라고 말해야 할까요.
오랫동안 형성된 기본적인 미감이라고 해야 할까요.

저는 우선 시끄러운 영화를 안 봐요. 피가 나오는 영화는
아예 못 보고. 음악도 마찬가지고 게임도 그래요. 제가
가장 좋아하는 음식점은 맛없고 사람 없는 곳이에요. 이런
내가 왜 그런 이미지들을 좇아야 하는 건가 생각이 든 거죠.
기자 생활을 그만 두고 나서 내가 만들 수 있는 나다운
이미지는 어떤 모양일까 많이 생각했어요. 늘 교과서처럼
보던 분쟁 사진가들의 사진이 아니라 내가 만들 수 있는
사진은 뭘까 하는 문제였죠. 그때부터 '스펙터클'에 대한 강박은
자의 반 타의 반으로 조금씩 사라지기 시작한 것 같아요.

하지만 제가 누군가의 시선을 붙잡기 위한 모든
시각적 시도를 포기했다는 건 아니에요. 저는 고리타분한
사람이라 여전히 사진 자체가 가지고 있는 이미지로서의
아름다움을 중요하게 생각해요. 이미지 안에는 분명한
미적 형식이 있어야 한다고 생각하고 그렇지 않은 사진들을

46

힘들어해요. 그러니 저는 저 나름의 '스펙터클'을 찾아야만 했던 거죠.

그때부터 몇 가지 규칙을 정해서 사진을 찍었어요. 이유 없이 수평을 흐트러뜨리지 않는다거나, 강한 빛과 그림자를 피한다거나, 최대한 정면성을 유지한다거나, 과도한 광각과 망원을 사용하지 않는다거나, 무언가를 프레임에 걸어서 인위적인 레이어를 생성하지 않는다거나, 최대한 사람의 눈높이에서 촬영한다거나 하는 것들이었어요. 그때는 몸에 밴 드라마틱한 촬영 기법들을 덜어내느라 한동안 고생했던 기억이 나네요. 이때부터 사람을 잘 찍지 않으려는 버릇도 시작된 것 같아요. 사람만한 스펙터클도 없으니까.

그렇게 시작한 방법론이 지금까지 계속되어왔고 제가 추구하는 일종의 대안적 '스펙터클'이 생겨나기 시작한 것 같아요. 물론 그게 잘 작동하고 있는지는 의문스럽지만. 그건 일종의 진공 상태가 아닐까 싶어요. 어떤 상황이나 대상에 대한 모든 선재적 판단을 거세하고 극단적인 고요함을 만드는 방식이라고 할 수 있을까요. 심지어 치열한 집회 현장에서도 극적인 적막함을 만들어내려고 노력해요. 그런 방식이 감당하기 힘든 거대 서사 앞에서 제가 원하는 왜곡과 비약을 만들 수 있는 방법이고 어디도 가리키지 않는 이정표의 역할을 할 수 있다고 생각하는 거죠. 그리고 그것이 누군가의 눈을 멈추게 할 수 있다고 생각하기도

했고요. 물론 사진만이 그 역할을 해야 한다고 생각하진
않아요. 작업과 관객의 시선 사이에 개입되는 장치는
사진만이 아니니까요.

그리고 다른 이야기일 수도 있지만 전 일반 대중이
미술을 소비하는 방법도 변해야 하고 변하고 있다고
생각해요. 요새 언론 소비자들이 언론을 대하는 태도가
정말 많이 변하고 있다고 실감하거든요. 그저 날아오는
신문을 읽고 그것이 세상의 전부였던 시절에서 이제 뉴스의
적극적 소비자를 넘어서 스스로 뉴스를 큐레이팅하고
뉴스에 개입하기까지 하는 세상이니까요. 예술을 소비하는
관객의 태도도 그렇지 않을까 생각해요. 더는 작품에
내재한 작가의 의식을 확인하는 것으로 그 욕망을 다
채우지 못할 테니까요. 스스로 플레이어가 되려 할 테고
그리되지 않을까 싶어요.

반작용으로서의 부정

저도 절 잘 모르겠지만, 저는 무언가 싫어서 혹은 옳지
않아서 그 반대의 길을 선택하는 편은 아니에요. 그럴 만한
용기가 없거든요. 그저 이리저리 상황에 맞게 살다 보니
이렇게 된 것이 대부분이죠. 사진의 방식도 그렇고 작가의
삶을 유지해나가는 방식도 그래요. 제가 만약 대학에서

49

사진 11.
민중총궐기 집회 중 부서진 전경 버스,
광화문 광장, 서울, 2014

사진이나 미술을 전공하고 유명한 사진상을 받고 각종
공모전에 당선됐다면 이렇게 안 살았을 거예요. 절 챙겨줄
사람이 아무도 없었고 이런저런 사진 공모에 응해도
다 떨어지고 하니 돌고 돌아 생존의 길을 찾은 것이 이런
방식이 된 거죠. 아무도 안 해주니 내가 필요한 건
내가 만들어가며 살아야 할 팔자구나 하고 깨달은 거죠.

제 취향과 작업의 목적을 위해 유리한 방법을 찾다
보니 사진 작업도 이도 저도 아닌 무엇이 되었고 '지금여기'[1]도
그랬고 '더 스크랩'[2]도 그랬고 'docs'[3]도,『워커스』도 그랬죠.
뭘 반대하기 위해 했던 건 아니었으니까요. 할 수 있는
방법을 찾아야겠는데 기존의 방법으로는 안 될 것 같으니
다른 길을 찾아본 거죠. 또 작품을 팔수도 없고 강의를
할 상황도 안 되니 생활비를 위해 근근이 이어나가던
프로그래밍이 제 작업에 큰 영향을 끼치기도 하고요. 아무도
전시를 안 시켜주니 혼자서 이런저런 기획 비슷한 걸
하다가 얽히고설켜서 누군가는 저를 기획자로 부르는
판국까지 와버렸죠.

저는 생각하시는 것만큼 무엇에 저항하고 싶은 사람도
아니고 그럴 수 있는 사람도 아니에요. 전 일제강점기에
태어났으면 분명 친일파 같은 삶을 살았을 거예요. 어쩔 수
없이 혼자 생각하고 판단하고 행동하게 되다 보니 이상하게
캐릭터가 잡힌 면이 있어요. 흐흐. 저는 여전히 전통적인
사진들을 좋아하고 클래식한 기획들을 좋아해요. 물론

그렇지 않은 것들도 흥미롭게 보긴 하지만. 그리고 어떤
부분에선 상당히 보수적인 면이 많아요. 그런데 살다
보니 자립이 아니면 생존이 안 되는 상황에 계속
노출되었고 그것이 사람들에게는 '부정'이나 '저항'으로
보이기도 하나 봐요.

그렇다고 제가 관성을 부정한다거나 질서에
저항한다거나 하는 말을 불편해하지도 않아요. 어차피
인간의 판단이나 말을 잘 믿지 않는 편이기도 하고
그곳을 향해 출발한다고 언제나 그곳에 도착하는 건
아니니까요. 제가 이쪽에선 나름 유명한 길치인데,
아무리 생각해봐도 길을 잃는다는 건 언제나 참 신나는
일인 것 같아요.

안소현의 두 번째 글

처음에 거칠고 초보적인 질문들을 마구 던질 때는 쉬웠는데,
그 거친 질문에 돌아온 답들이 제가 기대한 것보다
더 촘촘하고 확고해서(물론 그런 글은 읽는 기쁨은 말할
나위가 없으나), 질문을 이어가기가 쉽지 않았습니다.
제 생각을 더 다듬고 나서 대화를 시작할 걸 하고 후회도
했지만, 애초에 길을 잃을 사람이 저라는 것쯤은
예상하였으니, 또 길 잃음을 보는 것을 즐긴다고 하셨으니
다시 이어가 보겠습니다.

사진의 안과 밖

지난번 질문들이 초보적인 것임을 미리 밝히긴 했지만,
진훤 씨의 답을 읽다 보니 갑자기 제가 왜 그렇게 '사진의
안팎'이라는 문제에 매달렸는지 새삼 의아했습니다.
회화나 조각에서 폐기되었거나 큰 의미가 없다고 간주하는
'내재성'의 문제를 저는 왜 하필 사진에서는 다시
이야기하려 했던 걸까요? 물론 제일 큰 이유는 사진에
대한 제 생각이 정리되지 않았기 때문이지만, 다른
이유는 '사진이란 본성상 (사진 밖의) 현실을 불러들이지
않을 수 없다'는 것을 알면서도 여전히 그것을 '어떻게'
불러들이는가에 대해 더 이야기해보고 싶었기 때문인 것
같습니다. 회화나 조각이 지금처럼 안팎을 구분하지
않게 된 것은 재현에 관한 수많은 논쟁과 자기부정을 거친
결과라고 생각해요. 만일 사진이 현실을 불러들일
수밖에 없기에—언제나 재현이기에—애초부터 안팎을
구분하기 어려운 것이라면, 사진에서는 회화나 조각처럼
근본적인 자기부정은 어려운 것인지 궁금해졌습니다.
그리고 물론 역사적으로 그런 시도들이 있었다고
생각합니다. 질문은 경솔하게 시작된 것인데, 좀처럼
닫히질 않네요.
　　진훤 씨의 아래 답이 다시 저를 고민하게 했습니다.

"'이곳이 그곳'임을 밝히는 것도 작업의 구조 안에
있는 것이고 그것을 언제 어떻게 어떤 방식과
톤으로 밝힐 것인가도 하나의 '내재적' 단서이자
이정표라고 생각해요."

작업의 '구조'라는 것은 추측컨대 사진의 이미지가 의미로
전환되는 메커니즘이라고 이해했어요. 그것을 "언제
어떻게 어떤 방식과 톤으로 밝힐 것인가"라는 것이 '내재적'
단서라는 것에는 조금도 이견이 없습니다. 그렇지만
그곳에는 여전히 어떤 심연이 있습니다. 예를 들면 치열한
집회의 장면을 아름답고 '쨍하게' 찍은 사진은 시선을
잡아끌고, 제목 혹은 작가의 설명(텍스트)이 갑자기 '이곳이
그곳'임을 밝혀주는 구조를 흔히 볼 수 있는데, 그것이
안이든 밖이든 저는 이미지와 텍스트 사이의 그런 심연이
여전히 마음에 걸립니다. 심연을 심연이라고 부르고,
비약을 비약이라고 이름 붙이고 끝내버리면 다시 그것을
신화화할 수 있는 여지를 남겨두는 것 같기 때문입니다.
그리고 그것을 사진가의 창의적 몫이라고 간단히 결론을
내어버리면 다시 원점으로 돌아가는 것이 아닐까요?
물론 명명이 의미가 없다는 것은 아닙니다. 다만 저는
이 대화에서 그 심연과 비약에 대한 이야기를 좀 더 하고
싶고, 실은 비평의 몫은 그런 설명하기 어려운 부분을
이야기하는 것이라고 생각하고 있습니다. 이제 저의 질문은

처음보다는 조금 더 구체적이 된 것 같습니다. '사진이
포착한 한 순간 (이미지)'과 '그것이 가리키는 서사(텍스트,
현실)' 사이의 긴장을 '어떻게' 만들어낼 수 있는가?
진훤 씨는 다음과 같은 대답을 하셨습니다.

"이 풍경과 저 사실이 아무 상관없어 보이는 것이
의미가 있을 수 있지 않을까요?"

이 말에서부터 다시 이야기를 이어갈 수 있을 것 같습니다.
일단 저는 "아무 상관없어 보이는 것"을 좀 더 구체적으로
설명해보고 싶어요. 그래서 진훤 씨도 언급하셨던,
그리고 미술에서 저의 오랜 고민의 대상이기도 한 '인덱스'
라는 말에서 시작하려고 합니다.

인덱스

이 글을 쓰면서 오래전에 읽었던 로절린드 크라우스
(Rosalind Krauss)의 「인덱스에 관한 노트(Notes on the
Index)」[4]를 다시 꺼내들었습니다. 이 글은 회화나 조각들
(특히 뒤샹이나 1970년대 이후의 예술들)이 어떻게
'사진적' 방법들을 가져왔는지를 설명하는 글이라 사실
사진에 관한 새로운 주장을 담고 있는 글은 아닙니다.

다만 다른 매체들이 왜 사진의 속성을 가져오는지
설명하는 과정에서 사진의 고유한 성격들이 잘 드러나는
데다, 제가 중요하게 생각하는 인덱스의 '상징 파괴의 힘'을
설명하고 있습니다. 글이 길기 때문에 몇 대목을 거칠게
요약하자면 다음과 같습니다.

크라우스는 인덱스가 도상(icon)이나 상징(symbol)과
가장 다른 점으로 그 물리적 절대성을 꼽습니다. 상징은
재현된 대상 혹은 이미지와 그 의미 사이를 관계 짓는
인간의 의식을 통해 만들어집니다. 크라우스가 든 예는
아니지만, 비둘기가 희거나 검은 새에 그치는 것이
아니라 평화를 의미하게 되는 경우가 그렇습니다. 인덱스는
회화적 재현에서 흔히 나타나는 상대적인 '정신적 고양'
또는 '승화'가 아니라 부인할 수 없는 물리적 실존에
의존합니다. 따라서 사진이 인덱스라면 그것은 예술을
상징 이전의 언어로, 사물의 부인할 수 없는 실존으로
되돌려놓는 기능을 한다고 볼 수 있습니다. 크라우스는
사진이 어떤 현실을 가리킬 수밖에 없다는 것을 '물리적
절대성'이라고 표현했습니다. 모래사장에 찍힌 발자국처럼
부인할 수 없는 것, 그것이 회화가 20세기까지 그토록
과도하게 매달려온 재현 혹은 재현 너머의 상징이라는
문제들을 원점으로 되돌려놓는 기능을 한다는 것이지요.
그래서 저는 회화가 갑자기 '사진적 효과'에 집착하기
시작한 것은 재현과 상징을 내려놓겠다는 일종의

자기부정의 시도라고 이해했습니다.

같은 글의 다른 부분에서 크라우스는 마르셀 뒤샹
(Marcel Duchamp)이 자신의 레디메이드(ready-made)를
'스냅샷'으로 표현했다고 하면서 사진을 레디메이드와
연결했습니다. 그것은 사물이 고립과 선별에 의해 현실이라는
연속체로부터 예술-이미지라는 특정된 조건을 향해
물리적으로 이동하는 상황입니다, 다른 말로 하면 현실은
의미의 연쇄로 이루어져 있는데, 사진은 그중 한순간을
'고립'시키는 역할을 합니다. 그것은 마치 레디메이드를
눈앞에 혹은 전시장에 가져다 놓는 것과 마찬가지라는
것이지요. 언젠가 제가 김연수 작가의 소설이 진훤 씨의
사진과 닮았다고 한 적이 있는데, 그건 그의 소설이
마치 '사물을 눈앞에 툭 가져다 놓듯' 기억으로부터 장면들을
가져와서 이어 붙여 쓴 것 같기 때문이었습니다.

그래서 인덱스는 무언가를 가리키는 단순한 작용만
하는 것이 아니라, 이미 주어져 있는 관습적 의미들을 부인할
수 없을 정도로 직접적이고 물리적인 방식으로 뒤흔들고
새로운 맥락으로 가져다 놓아 새로운 의미를 만드는
과정이라고 생각합니다. 실은 저는 '전시'가 바로 그런 역할을
해야 한다고 생각해왔습니다. 닮은 것들을 늘어놓거나
상징적 의미를 강화하는 것이 아니라, 작품에 따라붙곤 하는
상투적 의미들을 뒤흔드는 역할을 하는 것이지요.[5]
마찬가지로 사진은 그저 사물성을 되돌려주거나 그냥

눈앞에 가져다 놓는 것처럼 보이지만, 이미 생겨난 의미의 연쇄에서 한순간을 고립시키는 것입니다. 그건 사실 그냥 내버려 두는 것이 아니라 아주 적극적인 '제거' 또는 '소거'의 과정일 수 있다고 생각합니다(소거라는 표현이 좀 더 끌리네요. 시끄러운 상징적 의미들을 음소거하는 것). '전시'에 대한 이야기는 나중에 더 이어가기로 하고 일단 다시 인덱스에 집중하겠습니다.

이야기가 길었지만, 결국 말하고 싶은 것은 진휜 씨가 말한 "이 풍경과 저 사실이 아무 상관없어 보이는 것"을 바로 그런 인덱스적 '소거'로 설명할 수 있지 않을까 하는 것입니다. 사람들은 어떤 풍경이 시각적으로 재현할 가치가 있거나(회화적 도상), 이미 의미의 연쇄 안에 있는, 다시 말해 현실에서 중요하거나 의미심장한 장소일 것('저 너머'의 상징)으로 생각하게 되고, 사진이 '기법적으로' 그것을 드러내어 줄 것이라고 기대합니다. 하지만 진휜 씨의 사진은 그런 기대를 배반합니다. 그 배반은 다시 제목이나 작가의 설명을 통해 왜 그 감당할 수 없는 사건이 이토록 무심한 장면의 현실이란 말인가라는 감당할 수 없는 의문으로 이어질 수 있습니다. 앞서 말한 학생들의 탄식도 아마 거기서 기인했다고 봅니다. 그리고 진휜 씨가 '단서들의 조합'이 한 곳을 향하지 않는다고 말씀하신 것도 사진은 그 불일치를 확인하는 자리까지만 데려다 놓기 때문이라는 생각을 합니다. 그때의 인덱스는 그냥 사실을 가리키는 것이 아니라

사실의 불일치를 가리키는 인덱스가 되겠죠.

　하지만 한 가지 의문이 여전히 남아 있습니다. 저는 위에서 회화와 조각이 사진적 방식을 택한 것은 일종의 자기부정의 시도라고 한 바 있습니다. 그것은 회화와 조각에 대한 관성적 기대를 부정하는 방식이어서 낯설고, 그 낯섦 때문에 (새로운) 의미가 되는 것이라고 생각합니다. 그런데 사진에서도 마찬가지 방식으로 작동할 수 있는 것일까요? 물론 사람들이 특정 사진(특히 예술 사진)에서 회화적 재현과 상징에 얽매이는 경향이 있긴 합니다. 그럼에도 불구하고, 사진의 본성이 인덱스적인 것이라면, 재현과 상징을 소거하는 인덱스의 파장이 다소 약한 것은 아닐까요? 우리가 사진의 '밋밋함'이라고 이야기한 것, 혹은 사진을 읽는 것이 어렵다고 이야기하는 것도 그런 '소거'가 명시적으로 드러나지 않기 때문은 아닐까요? 저는 그래서 "사진이란 본성상 그런 것이야"라고 말하기보다 어떻게든 사진의 자기부정을 시도하는 사람들의 노력을 눈여겨보게 됩니다. 그건 그냥 자극적인 시도라기보다는 모든 예술에서 나타났던 시도, 사진은 늘 예술이었다는 주장이 아니라, 또 하나의 변화의 역사를 구성했다는 증명이기도 하니까요. 너무 말이 거창해져서 갑자기 어색합니다만, 결국 다시 사진의 '밋밋함'에 관해 묻고 싶어요. 사진의 인덱스적 본성은 그 자체로 충분한 의미가 될 수 있을까요?

스펙터클

'스펙터클'이라는 표현은 발음부터 진훤 씨의 사진과
참 안 어울려요. 흐흐. 어쨌든 자신의 사진에도 스펙터클의
일반적인 의미가 아니어서 그렇지 나름의 스펙터클을
찾는다고. 또한 "일종의 진공 상태"라는 표현도 쓰셨어요.
"어떤 상황이나 대상에 대한 모든 선재적 판단을 거세하고
극단적인 고요함을 만드는 방식." 사실 이러한 상태에 좀
더 어울리는 새로운 이름을 붙이고 싶다는 욕심에 며칠
붙들고 있다가 괜스레 답글이 더 늦어졌어요. 스펙터클처럼
볼 만한 이미지가 아니라 오히려 돌출부가 없어서
극단적으로 평평한 것, 그렇다고 알아보기 어렵도록 숨어
들어가서 관음증을 자극하는 것도 아닌 이미지를 찾고
계신다는 생각이 들었습니다.
　그래서 진훤 씨가 사진에서 기존의 스펙터클을
빗겨가려고 하는 이유를 좀 더 생각해보았습니다. 진훤 씨는
참사나 비극을 다룬 사진들이 흔히 취하는 방식인 "거대한
것을 더욱 거대하게 보여주기, 비극을 더욱 비극적으로
보여주기"를 피하고 싶다고 했습니다. 이 말에서 스펙터클의
속성을 유추해보았습니다. 스펙터클은 힘의 크기만 보면
시선을 사로잡는 새롭고 강한 이미지로 보이지만, 그
힘의 방향은 언제나 고정되어 있습니다. 시각적 요소들이
특정 내용을 더 강화하고, 한 이미지는 기존의 익숙한

63

이미지들보다 더 강해야 스펙터클이 됩니다. 스펙터클은
언제나 '더 큼'을 원리로 하지요. 따라서 스펙터클의
힘도 일종의 관성일 수 있습니다. 기 드보르(Guy Debord)는
스펙터클의 힘이 자본주의 체제를 유지하도록 설정된
힘이라고 했습니다. 반복해서 생산되는 스펙터클의
이미지에 쉽게 내성이 생기는 것은 그 때문인 것 같습니다.
진훤 씨가 이런 사진이 더는 사람들에게 충격을 주지
못할 뿐만 아니라 그 앞에서 어떤 사고도 허락하지 않는다고
했는데 그것은 다름 아닌 그 내성을 감지한 것이라고
봅니다. 또한 진훤 씨가 스펙터클을 피하게 된 것은 아마도
관성으로 관성에 저항하는 것에 한계가 있다고 본 것이
아닐까요?

진훤 씨의 사진이 추구하는 바를 이런 스펙터클의
벡터와 구분함으로써 설명할 수 있을 것 같습니다.
극단적으로 고요한 사진이 누군가의 눈을 붙잡는 데
성공한다면, 그것은 아마 일반적인 스펙터클과는 다른
방향의 움직임 때문일 것입니다. 여기서는 일부러
'사로잡는다'는 표현을 쓰지 않았습니다. 그 붙잡힘은 의심
없는 매혹이나 자기도 모르는 새 빨려 들어감과는
거리가 먼, 불편하고 익숙지 않은 어떤 상태일 것이기
때문입니다. 모두가 격하게 손을 들어 올릴 때 가만히 있는
한 사람처럼 눈에 '밟히는' 것이지요. 이 경우 이미지는
저 혼자 의미를 만드는 것이 아니라, 다른 수많은

이미지들이 향하는 방향과 어긋나기 때문에 작동합니다.
그러나 진훤 씨의 방식을 그저 '기존의 스펙터클을
빗겨나가는 방법'을 설명하는 것으로는 충분치 않아
보입니다. 진훤 씨는 그냥 스펙터클이 없는 사진을 찍는다기
보다는 스펙터클의 누적으로 인한 관성과는 다른 힘의
방향을 찾고 있는 것 같기 때문입니다. 그런 생각을 하게 된
것은 진훤 씨의 사진들에서 도드라진 부재감을 설명하는
과정에서였습니다. 진훤 씨가 이야기했듯이 사진이
'무엇'(대상, 소재, 피사체)을 찍을 수밖에 없는 매체라면,
그리고 그것이 추상 사진이 아니라면, 사진에서 무언가가
없다고 느껴질 때는 그냥 사물이 없는 것만으로는
충분치 않고 그 '없음'을 느끼게 하는 무언가가 '더' 있어야
합니다. 즉 부재의 장치가 있어야만 비로소 '무언가가
없다'고 느껴진다는 것이죠. 마찬가지 원리로 스펙터클의
관성에서 벗어나려 한다면 스펙터클이 없는 것으로는
충분치 않고 그 관성에서 억지로 끌어낼 다른 힘이
더 필요한 것 같습니다. 힘의 크기가 원래 o인 것이 아니라
양(+)의 값을 o 또는 음(−)으로 되돌리는 힘의 작용을
떠올리게 됩니다.

　　진훤 씨는 오늘날 대중매체의 이미지들이 쏠리는
방향을 인지하고 있고, 그 방향을 전환하거나 관성적
움직임을 멈추게 하려는 것 같습니다. 다른 말로
하면 이미지가 자연스럽게 흘러가지 않고 '걸리게' 만드는

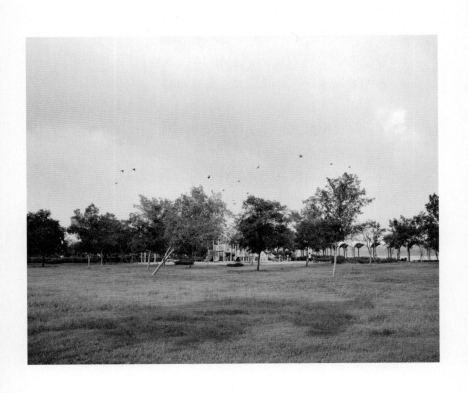

것이 이 사진들의 목표라고 할 수도 있을 것 같습니다.
관성적으로 흘러가는 이미지는 점점 더 자극적인 것이 되어
내성만 키워가는 스펙터클 이미지일 수도 있고, 아예
포착되지 않은 채 망각의 수챗구멍으로 쉽게 빨려
들어가는 이미지일 수도 있습니다. 그것은 정답을 정해놓은
이미지, 답하겠다는 의욕조차 주지 못하는 이미지입니다.
진훤 씨는 질문에 붙잡아 두는 사진을 찍고 싶어 하는
것 같습니다. 그것은 스펙터클과 비슷한 메커니즘 안에
있다고 생각할 수도 있지만 잘 살펴보면 근본적인 차이가
있습니다. 스펙터클은 다른 이미지들보다 언제나 좀
더 앞으로 튀어나오려고 하는 반면, 진훤 씨가 찍고 싶은
이미지는 어떤 대상을 마주했을 때 작동하는 시선의
관성에 어긋나는 벡터를 제시하는 것 같습니다. 결과만을
보려 하는 곳에서 굳이 과정을 담거나(〈임시풍경〉),
아무도 주목하지 않는 장소(〈마지막 밤(들)〉)를 주목하게
하거나, 자연스럽지 않은 역사를 목격한 나무와 풀숲이
이제는 자연스러워 보이는 것을 다시 어딘가 기괴해
보이도록 찍거나(〈붉은, 초록〉), 어떤 행위가 아예 실현되지
않아서 아무 변화도 없는 것이 당연하지만 도무지 이전과
같은 눈으로 볼 수 없는 곳을 다시 아무 일 없는 것처럼
찍는 것(〈아무도 대답하지 않았다〉)이 그러했습니다.
이 엎치락뒤치락하는 벡터들은 분명 '떠내려감'을 방해하며
내성을 조장하지도 않습니다. 무리하게 하나의 개념어로

67

사진 12.
임시풍경—태풍이 온 후 한강 시민공원 잠원지구,
서울, 2010

묶을 필요는 없다고 생각하지만, 굳이 이름을 붙이자면
'대안적 스펙터클'보다는 차라리 모든 관성에 대한 걸림돌,
'옵스타클(obstacle)'이라는 표현이 더 적합해보입니다.
돌이켜보자면 제가 첫 번째 글에서 언급한 사진(〈아무도
대답하지 않았다〉)에서 일정 시간 머물렀던 이유는 아마도
선명하게 자각은 못 했지만 그 걸림돌들 사이에서 부딪히고
멈춰서면서 헤매고 있었기 때문인 듯합니다.

어쨌거나 일반적인 의미의 스펙터클에 대한 의심은
이 대화의 시작부터 있던 전제였지요. 진휘 씨는 그것 혹은
그 범람이 가져다 주는 숭고의 안전함을 언급하면서,
그 예로 일본군 위안부 피해자를 극적으로 표현한 사진에
대해 '도덕적 우위'를 선점했다는 이야기를 하셨어요.
저도 최근에 이 문제를 좀 더 길게 논의해보아야겠다는
생각을 하고 있던 차에 최종철의 글[6]을 읽게 되었어요.

스스로 정치적 고발이냐 미적 침묵이냐는 이분법에
얽매이지 않는다고 자처하고, '가짜 화해'를 하지 않으면서
사회의 '기록'이 될 수 있는 방식들이 있다고 믿고 지금까지
기획 일을 해왔지만, 사실 위와 같은 주장에 쉽게
반박하기는 어렵습니다. 사회적 기록이 필요로 하는 속도가
있는 것 같아요. 이를테면 최종철 씨가 언급한 9·11의
탈정치화하는 상황처럼 일종의 역행하는 기차를 막는 데
필요한 가속도가 있지요. 제가 80년대의 민중미술의
언어 자체에는 본능적으로 끌리지 않지만, 당시의 필연성을

69

사진 13.
붉은, 초록─헤노코 마을,
오키나와, 2014

인정하는 것도 그런 이유 때문이겠고, 그 안의 예술 언어에
대한 노력을 쉽게 판단하지 않으려고 하는 것도 그
때문인 것 같습니다. 쉽게 결론 낼 수 있는 주제는 아니고,
진훤 씨가 이미 주신 답에서 그 가능성을 확인할 수
있었지만, 위의 이분법에 속하지 않는 방식들을 나열하면서
좀 더 대화를 나눠보고 싶습니다. 사진만큼 이 주제에
맞는 매체도 없다고 생각하니까요.

사진의 시간

진훤 씨의 답글에서 가장 기억에 남는 표현을 하나
고르라면 "길 잃음"이에요. 사진에 대해서도, 전시에
대해서도 "얼마나 많은 길 잃음을 생산할 수 있을까"를
고민한다고 하셨죠. 그건 더없이 멋진 생각이자 표현이라,
저는 의심을 시작했습니다(요즘 모든 멋진 것들을
의심하는 것이 제 일이 되어버린 것 같아 엄청 불행합니다).
물론 진훤 씨가 말씀하신 '길을 잃는다'는 것이 와닿지
않는다는 것은 아닙니다. 동의하고 또 동의하지만 역시나
제 역할은 명명으로 충분치 않다는 뜻입니다. 그래서
제가 그 사진들에서 어떻게 길을 잃었는지 생각해보다
진훤 씨가 찍은 사진 속의 시간의 '모양'에 대해
이야기해보고 싶어졌습니다. 제가 진훤 씨의 사진들에서

일관되게 느꼈던 것은 시리즈마다 특정한 시간의 모양이 있다는 것이었습니다. 그 시간의 모양이 복잡할수록 저의 헤매는 시간이 길어졌고, 길어진 만큼 고민도 깊어졌습니다.

일반적으로 사진의 시간은, 롤랑 바르트(Roland Barthes)의 표현을 빌리자면 "부인할 수 없이 현존했지만 이미 지연된"[7] 역설을 가지고 있다고 하지요. 사진은 장면을 현재 눈앞에 가져다 놓지만, 그 순간 과거에 '거기에 있었음' '일어났음'을 포착하게 되니까요. 그런데 진훤 씨가 사진을 찍은 순간은 자연스럽고 균일하게 흘러가는 시간에서 매끈하게 잘라낼 수 있는 그런 단순한 순간이 아니었습니다. ‹마지막 밤(들)›의 고속도로 휴게소 장면들은 길고 빠른 이동의 시간, 혹은 과속의 시간으로부터 잠시 벗어나 멈춰 서서 끊어낸 한 토막의 시간(크롭한 시간)을 담고 있었습니다. 그런데 그 끊어낸 토막에서 발견된 온갖 풍경들마저 성급함을 적나라하게 드러내서 불편할 수밖에 없었습니다. ‹임시풍경› 시리즈의 각 사진은 대부분 긴 시간의 한 덩어리를 막 제거하려는 시점에 찍힌 것이어서, 보는 이는 앞으로 그 풍경이 얼마나 빠르게 사라지고 새로운 풍경이 재건될지를 예감하게 되었습니다. 그러나 속도와 개발의 문제를 지적하는 사진들이 그리 드문 것은 아니기 때문인지, 그 복잡한 모양의 시간들이 사진으로 눈앞에 현전하는 것이 저를 크게 헤매게 하지는 않았던 것 같습니다.

하지만 ‹붉은, 초록›과 ‹아무도 대답하지 않았다›는
달랐습니다. 훨씬 복잡했고, 혼란스러웠으며, 그 시간들을
설명해야만 하는 당위를 느꼈습니다. 저는 희생과
비극의 장소를 찍은 사진들을 이미 많이 보았고 그
장소들은 대부분 방치되어 있었기에 풀이 무성한 폐허의
이미지들은 익숙했습니다. 제가 소스라치게 놀란 것은
단연코 제목의 "붉은," 때문이었습니다. 그건 마치 사건
현장의 스프레이 마커처럼, 자연스럽게 잘 자란 잎사귀들을
갑자기 부자연스럽게 만드는 장치였습니다. 들라크루아가
초록 옆에 그려 넣었다는 빨강처럼 보색인 두 색 사이의
공간을 만들 듯, 현재의 모습과 그 장소에서 벌어진
사건들을 훌쩍, 완력으로 벌려놓는 느낌이었습니다. 영어
단어마저 crimson을 고르셨더군요. 그 단어와 쉼표는
식물들에 핏빛의 표지를 붙인 것 같았습니다.

물론 이 사진에서 갑자기 붉은 기가 돌기 시작했다고
말하면 그건 분명 과장입니다. 그러나 비극이 그 무게에
걸맞게 기록되지 않은 상태에서 마주친 이 식물-목격자는
어쩐지 그냥 외면할 수 없었을 것 같습니다. 목격자가
별다른 증언을 하지 않으리라는 것을 알고 있지만 직접
만나야만 할 것 같은 느낌이 들었습니다. 두 개의 형용사와
쉼표를 더한 이 평범한 사진이 불길함 혹은 생경함을
불러내는 것이 이상했습니다. 그 생경함은 제가 사진을
찍은 장소들(제주와 오키나와, 밀양과 후쿠시마)에서

73

사진 14.
마지막 밤(들)—
서해안고속도로 군산휴게소, 2015

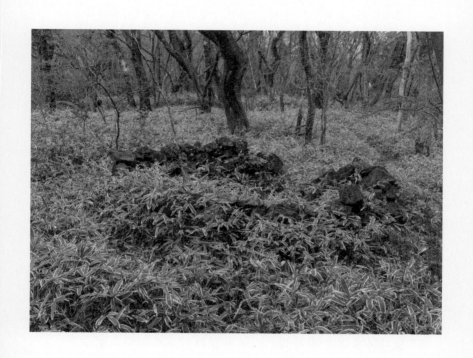

여기서 벌어진 사건들의 무게를 실감할 만큼 역사를 잘 알고 있어서도, 그것이 너무 오래된 사건이어서도 아니었습니다. 바르트는 사진의 캡션이 원래 사진에 없던 불연속성을 부여한다고 했는데,[8] 그건 물론 불연속적인 분절 언어와 연속적인 이미지 사이의 관계를 원론적으로 지적한 것이지만, 이 사진에서는 평범한 초록에 "붉은,"이 붙음으로써 그냥 잊힐 것을 '멈칫' 붙잡은 것 같은 느낌을 꽤 잘 설명해준다는 생각이 듭니다.

사실 저는 밀양의 초록에서는 좀 당황했습니다. 앞서 사진의 시간이 장면을 현재에 가져다 놓지만, 과거의 감각을 가져다준다고 했습니다. 그런데 때로는 사진을 찍은 순간이 언제나 과거라는 모두가 알고 있는 사실 때문에 보는 이들이 실제보다는 사진을 덜 불편해 하는 것 같기도 해요. 비극을 언제나 남의 일처럼 바라보게 하는 일종의 무책임한 숭고를 불러올 우려가 있다고 해야 할까요. 그런데 아직 진행형인 사건(심지어 사람들이 지쳐가는 사건)을 과거로 만들어버리는 듯한 이 사진이 좀 힘들었습니다. 밀양의 장면들이 제주, 오키나와, 후쿠시마와 함께 이 '시리즈'에 들어옴으로써 역사는 늘 이래왔고 반복될 거라고 비관하는 것처럼 느껴졌습니다. 시리즈로 인한 의미의 발생에 대한 이야기는 다음 질문에서 좀 더 하기로 하겠습니다.

진휘 씨는 이 시리즈에 대해 "역사적인 사건들이 일어났던 곳이 아닌 역사 그 자체로 퇴적되어 생존한 것"[9]

75

사진 15.
붉은, 초록—이덕구 산전,
제주도, 2014

이라는 표현을 썼습니다. 제가 이 표현을 온전히 이해했다는
확신은 없습니다만, 제 나름으로 추측을 해봤습니다.
그 장소에 사건들의 흔적이 선명히 남아 있었다 한들 사진이
그것들을 기록할 방법은 한 덩어리의 이미지로 만드는
것밖에 없다는 것, 그래서 차라리 그 모든 사건의
목격자를 담아가기로 했다고 이해했습니다. 이 말을 좀 더
설명해주실 수 있을까요?

그리고 진훤 씨의 사진의 시간 중 저를 가장 혼란스럽게
했던 것은 역시 ‹아무도 대답하지 않았다›의 시간이었습니다.
처음에 시간을 고려하지 않았을 때는 그 사진들에서
일반적인 사진가의 애도 정도를 읽어냈던 것 같습니다.
하지만 정말 저를 혼란스럽게 했던 것은 대부분의 애도
행위가 품고 있는 '만일 ~했더라면'이라는 안타까운 가정의
시제가 너무 자명한 부재의 현재와 결합한 것("이 풍경과
저 사실이 아무 상관없어 보이는 것")이었습니다.
아이들에게 실현되지 않은 미래가 되돌릴 수 없는 너무
무거운 과거가 되었고, 그것이 지금은 누구나 볼 수 있는
너무 가벼운 현재(정확히 말하면 사진을 찍은 순간이라는
가까운 과거)와 그 사진을 보고 있는 나의 현재가
억지로 들러 붙어버린 것이 그 혼란스러움의 원인이라고
생각했습니다. 그리고 그 복잡한 시간에서는 누군가가
그 장면을 보았어야 했으나 보지 못한 것을 사진가가 지켜본
것을 내가 보고 있다는 것, 그 시선의 중첩에서 오는

77

사진 16.
붉은, 초록—밀양 765kV 송전탑 건설 반대
127번 농성장, 2014

무게도 컸습니다. 그건 불에 타서 한 덩어리로 붙어버린
물체들이 우연히 예쁜 무늬를 드러낸 것을 보는 것처럼
불편했습니다.

 그래서 이 사진들을 보는 느낌은 «사월의 동행» 전
(경기도미술관, 2016)에서 봤던 '아이들의 방'이나 꽃이 놓인
빈 교실의 이미지, «밀물» 전(관훈갤러리, 2017)에서 진훤 씨가
보여주신 백남기 농민 관련 사진과도 달랐습니다. 제 언어가
좀 더 다듬어진다면 부재를 바라보는 시선들에 대해 좀
더 세분화해보고 싶습니다. 어쨌든 저는 '아무도 대답하지
않았다'에서 정말 오래 동안 길을 잃었던 것 같아요.

 2018년 4월 24일자 신문에 실린 진훤 씨의 칼럼을
봤습니다. 철거가 발표된 안산의 세월호 분향소에
다녀오셨더군요. '사라질 것'을 기록하는 행위들에 붙은
'안타까움'이라는 설명은 너무 단순하거나 심지어
왜곡되었다는 생각을 했습니다. 그에 적절한 언어를 좀 더
고민해보겠습니다.

 시리즈와 전시

마지막으로 사진의 시리즈와 전시에 대한 이야기를 해볼까
합니다. 사진이 시리즈가 될 때 좀 더 강한 서사가 된다는
것은 '붉은, 초록'만 봐도 충분히 알 수 있는 것 같습니다.

79

사진 17.
아무도 대답하지 않았다—선녀와 나무꾼,
제주, 2016

벤야민(Walter Benjamin)은 그런 연쇄를 '영화적' 서사라고
했다는데, 저는 그 과정에 있는 사진가의 '선택'에 좀 더
주목하고 싶어서 '영화적'이라는 표현과는 구분하고
싶습니다. 단순히 이미지가 많아져서 서사가 형성되는 것이
아니라 선별, 다시 말해 배제를 포함하는 행위의 과정에서
만들어지는 의미들이 분명 영화와는 좀 다른 것 같거든요.
그리고 영화는 사진과 마찬가지로 "거기에 있었음"을
불러오지만, 그 과거와 지금 영화를 보는 시간을 구분하게
해주지 않고 언제나 현재처럼 경험하게 하는 것이 사진과
다른 것 같아요. 저는 사진을 찍는 시간과 사진을 보는 시간
사이의 차이가 일으키는 '각성'에 주목하고 있어요.

　　어쨌거나 사진을 다른 크기로 바꾸거나 부분을 크롭하는
것, 그 사진들을 모아 한 화면에서 슬라이드로 보여주는 것,
전시장에 거는 것, 복수의 조합을 가능하게 하는 것 등
여러 가지 방식으로 전혀 다른 경험을 줄 수 있다고 보는데,
이제 이 시리즈를 어떻게 선별해 전시장에서 어떻게
보여줄 것인가에 대해서 고민해보고 싶어요. 어쨌든 저는
"전시가 작품의 내부를 구조로 만든다"(이게 제 표현인지,
어디선가 가져온 것인지 불확실합니다)고 생각하고
있습니다. 그래서 '선택'에 대한 질문을 하고 싶습니다. 한
시리즈 안에서 사진을 선택할 때 어떤 생각을 하시나요? 그
대답에서 이번 전시의 얼개를 만들어가고 싶네요.

　　진휘 씨의 긴 답글에서 도드라졌던(실제로 여러 번

81

사진 18.
운수 좋은 날―고(故) 백남기 농민의 집 앞 골목길,
보성, 2017

반복된) 표현은 "사진은 ~할 수밖에 없다"와 "나는
원래 ~한 사람이다"였어요. 처음 이 대화와 전시를 제안할
때 가졌던 인상과 크게 다르지 않고, 아직은 제가 다른
매체나 장르의 자기부정을 아무렇게나 사진에 요구할
수는 없다는 생각을 하고 있어서, 진훤 씨의 그런 확신에
대해 질문하기가 쉽지 않습니다. 하지만 '길 잃음'을
고민하신다는 말에 계속 질문이 생겨나요. 여전히 홍진훤이
말하는 길 잃음이 놓아버림이 아니라는 제 나름의
확신이 들거든요. 물론 저는 계속 길을 잃을 예정입니다.

홍진훤의 두 번째 글

답을 해야 한다는 생각도 못 하고 글을 몇 번 읽었어요.
몇몇 부분은 한 문장을 몇 번이고 다시 읽기도 했어요.
오랜만에 사진에 대한 텍스트를 꼼꼼히 읽어본 것 같네요.
'초보'나 '질문'이라는 단어들로 위장해놓고는 참 단단한
글을 벌써부터 써버리면 나는 이제 무엇을 어찌해야
하나 하는 생각에 한참을 멍했네요. 좋았다는 말입니다.
제가 좀 더 부지런해져서 더 많은 답장을 쓰게 하고 싶다는
욕심이 생겼어요. 그래서 아직 글을 제대로 이해한 것
같지도 않고 생각들이 정리되지도 않았지만 우선 키보드를
두드려봅니다.

"심연을 심연이라고 부르고, 비약을 비약이라고 이름
붙이고 끝내버리면 다시 그것을 신화화할 수 있는 여지를
남겨두는 것 같습니다." 우선 고백을 하자면 이 문장을
읽자마자 얼굴이 화끈거렸어요. "같습니다"로 끝나는
문장이었지만 이리도 단호한 문장 앞에서 뒤에 숨겨두고
제가 기어이 보지 않으려 했던 비릿한 무엇 하나를
들킨 기분이었어요. 사실 아직 이 문장의 뜻을 정확히
이해하지도 못한 것 같은데 왜 그런 화끈거림을 경험하게
된 건지 잘 모르겠어요. 그리고 심연이라는 단어가
이렇게 깊고 어두운 단어인지도 처음 알았네요. 이 문장의
정체를 조금 더 생각해보기로 했어요.

깨진 링크, 깨질 링크

사실 사진의 인덱스적 속성에 대해서 처음 접한 건 사진에
대한 책을 닥치는 대로 사서 보던 때였어요. 지금도
잘 모르지만 정말 아무것도 모를 때 뭘 봐야 할지 몰라서
교보문고 사진 코너에 있는 책을 아무거나 집어 나오던
때였어요. 필리프 뒤부아(Philippe Dubois)의 『사진적
행위』라는 책이었는데 글이 너무 어려워서 대부분을
이해하지 못 했지만, 기억나는 건 사진은 무언가를 가리키는
인덱스적 속성을 갖고 있다는 말을 반복하는 책이었다는

거예요. '하나 마나 한 소리를 뭐 이리 자꾸 하고 그래'라고 생각하고 책을 덮었던 기억이 나요. 제가 별생각이 없었던 거겠죠.

그렇게 인덱스를 잊고 살다 다시 인덱스라는 개념을 인식하게 된 건 한참 지난 후에 구글 api를 이용해서 사이트를 개발할 때였어요. (또 샛길로 빠지네요.) 간단히 말하면 특정 검색어의 구글 검색 결과를 내 사이트로 받아오는 모듈이었는데, 그 당시 구글이 어떻게 검색 결과들을 나에게 보여주는지 공부할 수밖에 없었거든요. 구글 검색 엔진은 '웹 크롤링'이라는 기술을 사용해서 사용자들에게 웹 검색 서비스를 제공해요. 이게 뭐냐면 때로는 봇(bot)이라고 불리는 웹 크롤러라는 아이가 있는데 쉬지 않고 웹페이지에 있는 링크를 타고 돌아다니면서 사이트 내용을 검색하고 분석해서 데이터베이스에 저장하는 일을 해요.

이걸 왜 하는 거냐면, 사용자가 어떤 검색어로 지구의 웹사이트를 다 뒤지는 건 아직은 불가능한, 혹은 무의미한 일이잖아요. 그래서 저 아이가 돌아다니면서 수집한 사이트 내용들을 나름의 규칙으로 분해해서 검색어와 그에 따른 링크를 따로 구글 서버에 저장해두는 거예요. 그럼 사용자가 입력한 검색어를 그 검색어 풀에서 우선 검색하고, 그와 관련된 링크들을 우리한테 보여주는 거거든요. 그런데 링크만 보여주면 그것이 무엇인지 알 수가

없으니까 링크와 함께 간략한 제목과 내용의 일부분을
함께 저장해뒀다 보여주는 거예요. 그러니까 우리가 보는
구글 검색 결과는 사실 현재 그 사이트의 정보가 아니라
언젠가 웹 크롤러가 돌아다니면서 저장해둔 그 정보를
보는 거죠. 그 검색어를 모아둔 데이터베이스를 인덱스라고
불러요. 일종의 색인인 거죠.

　이거 뭔가 사진 같지 않나요? 전 그때 사진의 인덱스가
이런 건가 싶었어요. 과거의 어느 시점에 하이퍼링크라는
아주 약한 고리를 타고 만난 어떤 정보의 일부분만
복제해 따로 저장해 두는 것. 그리고 그것이 가리키는 어떤
곳에 그 현실(의미 혹은 정보)이 존재할 것이라는 믿음을
모두가 함께 공유하는 것이 참 사진적이라는 생각을
했거든요. 그런데 여기서 재밌는 것은, 구글에서 검색된
링크들을 하나둘 눌러보다 보면 어떤 링크들은 이미
깨져 있다는 거예요. 분명 제목과 내용의 일부 그리고 링크
주소가 (심지어 때로는 이미지까지) 있는데 눌러보면
아무것도 없죠. 제가 관심 있어 하는 사진의 인덱스적
속성은 이 깨진 링크에 있는 것 같아요.

　누군가는 그렇게 말할 수도 있겠죠. 그 깨진 링크는
너무나 예외적인 상황이고 대부분의 인덱스는 여전히
실존하는 대상을 명확히 가리키고 있다고. 하지만
저는 그 전에 이런 생각이 먼저 들어요. 인덱스가 사라지든
웹페이지가 사라지든 어쨌든 저 링크들은 언젠가 모두

깨질 수밖에 없는 운명을 타고났구나. 그리고 또 이런 말을
할 수도 있겠죠. 기술이 발전해 이 시공간을 모두 복제해
기록하는 날이 올 수도 있다고. 그럼 전 이렇게 말하겠죠.
모든 공간과 모든 시간을 영원히 복제한다면 그건 이미
인덱스가 아니라고.

　인덱스는 무엇을 가리킨다고 말해버리기엔, 다시 말해
사진은 어떤 현실을 가리킨다고 말해버리기엔 저에겐
아직 껄끄러운 부분들이 있어요. 그래서 저에게 인덱스는
달을 가리키는 손가락 같은 거예요. 곧 날이 밝을 텐데
달을 가리키던 저 손가락은 어디를 향하게 될까 하는
걱정이 먼저 들어요. 이런 이상한 상황들을 또 다른 '물리적
절대성'이라고 말해볼 수 있을까요? 인덱싱 되고 난
그 순간부터 지금의 인덱스는 지금의 현실과 물리적으로
연결될 수 '없다'는 물리적 절대성이요. 저는 이 부분이
"이미 주어져 있는 전형적 의미들을 부인할 수 없을 정도로
직접적이고 물리적인 방식으로 뒤흔들고 새로운 맥락으로
가져다 놓아 새로운 의미를 만드는 과정"의 가능성을
열어주지 않나 싶어요. 소현 씨가 말한 '소거로 인한 불능'이
역설적으로 인덱스가 가장 적극적으로 이 세계와 연결될
수 있는 지점이 아닌가 하는 생각을 하게 돼요.

　그리고 이것이 저것과 물리적으로 연결되어 있다는
일종의 신뢰 체계가 이 인덱스 알고리즘을 유지시키고
있다는 사실도 재미있어요. 보통 사진을 볼 때 사람들의 첫

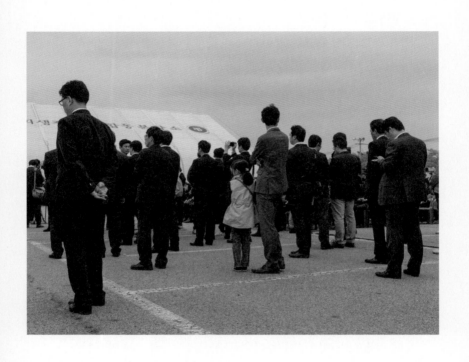

번째 질문은 둘 중 하나일 경우가 많아요. "이거 어디야?"
아니면 "이거 누구야?" 물리적으로 연결된 무엇인가를 먼저
찾으려 하죠. 그래서 다큐멘터리 사진에서는 주로 캡션을
사용해 이 일차적 욕구를 해결해주곤 하잖아요. 물론
이런 신뢰가 여전히 작동하기 때문에 깨진 링크가 더 의미가
있겠지만.

　(글을 쓰다가 궁금해서 그 책을 다시 뒤적거려봤는데
이런 문단에 줄을 그어놨네요. "이렇게 시간과 공간에
동시에 적용되는 분할의 원리, 다시 말해 신호와 지시대상
사이에 불가피한 균열의 원리는 단연 본질적이다.
이러한 원리는 사진이 인덱스로서 완전히 물리적으로
연관되어 있고 자신이 재현하고 방출하는 대상과 아주
가깝게 있다고 하더라도, 대상으로부터 절대적으로
단절되어 있다는 것을 근본적으로 강조한다. 사진에서
구성적인 분열의 필연성, 다시 말해 이미지와 그 대상
사이의 관계 자체, 결국 이미지와 대상과의 관계를 동요시킨
거리의 필연성은 이미지와 실재와의 동일성이라는
착각에 대립된다."[10] 뭔가 읽긴 읽었나 보네요.)

　그럼 이쯤에서 다음 문제로 넘어가 보자면 사진의 의미
혹은 정보는 그것을 찍은 사람보다 보는 사람에게 더
영향을 받지 않나 하는 생각이 들어요. 참 답답하고 너무나
당연한 이야기지만 소현 씨가 말한 대로 사진을 본다는
것은 시선의 중첩인데 중첩된 시선의 주체들 간의 정보

91

사진 19.
세월호 2주기 기억식, 화랑유원지 합동분향소,
안산, 2016

벡터 값이 너무 달라서 중첩되는 의미를 생산하는 것이
너무나 묘연하다는 것이죠. 쉽게 말해 세월호 사건을 전혀
모르는 사람들에게 이 사진은 무슨 소용이고 또 무슨
의미를 생산할 수 있는가의 문제 말이에요.

그렇다고 이건 모두 이미지 수용자들 각자의 몫이며
사실 '이건 열린 구조의 사진이었어'라고 변명하기엔
좀 무책임해 보인단 말이죠. 거기다 푼크툼이란 단어까지
끼어들기 시작하면 나는 누구이고 여기는 어디인가가
된단 말이에요. 저는 작가들에게 푼크툼이 일종의
'도망가기'로 사용되는 느낌을 많이 받아요. 텍스트 언어와
비교해 모든 사람이 공통으로 공유할 수 있는 이미지
언어로 사진을 드는데 이게 정말일까 싶을 때가 많아요.
인도네시아 소수 민족이 한글을 표기 문자로 사용한다고
들은 적이 있는데 그렇다고 그게 같은 언어일 수는 없는
거잖아요.

시간과 공간이 정보를 담는 기본적인 그릇일 텐데
사진을 찍는다는 것이 시공간의 절단인 이 상황에서
'존재했음'과 '부재함'을 동시에 목격해야 하는 이 어지러운
상황들이 도대체 무엇을 가리키고 무엇을 재현하는지
여전히 혼란스러워요. 게다가 보는 사람마다 그 사진을
다르게 받아들일 수밖에 없다면, 혹은 누군가에겐 아무런
의미도 생성되지 않는다면 사진은 찍은 사람의 정보
체계를 공유하는 몇몇만을 위한 매체인 걸까요? 또 시간이

흐른 후에 누군가 이 사진을 본다면 어떨까요?「사진의 작은 역사」에서 벤야민이 주장한 '사진은 텍스트와 함께해야 한다'는 외침이 이런 곳에서 기인한 것일까요?

그렇다고 깨진 링크를 그대로 보고 있자니 그것도 못 할 짓이에요. 그러다 보면 사진의 무력감(좀 과한 표현이지만 딱히 대체할 단어가 떠오르지 않아서)이 사진을 찍은 저를 집어 삼키는 것 같거든요. 결국 나는 무엇을 할 수 있냐는 질문이 남죠. 그래서 저는 소거되고 남은 현실의 껍데기 위에서 다시 시작해보려고 해요. 사진에서 많은 경우 인덱스와 재현을 너무 신뢰했을 때 일종의 클리세가 생산된다고 생각해요. 만약 사진이 언젠가는 깨질 링크라면 혹은 이미 깨진 링크라면, 그걸 인정하고 이 링크를 어디엔가 다시 이어본다면 어떨까 하는 거죠. 끊어진 링크를 다시 그곳과 잇는다는 것은 사실 불가능하겠지만 어디론가 이어지게는 할 수 있지 않을까 하는 생각이에요.

목적지를 모른 채 길을 찾는 과정은 사실 말 그대로 길 잃음의 과정이겠죠. 하지만 이 헤맴의 과정에서 새로운 인덱스들이 생성될 수 있다고 봐요. 물론 그것조차도 불완전하지만, 끊임없이 무엇을 가리켜보는 거죠. 최대한 책임을 수용자에게 돌리지 않으면서도 명확한 어떤 지점을 강요하지 않는 방법을 고민해보는 거죠. 물론 그것들이 때로는 왜곡이나 비약, 교란으로 읽힐 수도 있겠지만 그 과정을 거쳐 어디엔가 다다른다면 매우 잠시나마 실체적

의미를 다시 갖게 되지 않을까 하는 기대를 하죠. 그
도착점이 원래의 그곳과 얼마나 가깝고 얼마나 멀지는 잘
모르겠지만 너무 멀리서 헤매지는 않았으면 좋겠어요.
　　그런데 요새 20대 사진작가들이 찍는 사진들을
보면 이것도 다 부질없는 짓인가 싶을 때가 있어요. 이미
이 사람들은 그것을 체험적으로 간파하고 이미지의
표면 위에서 자유롭게 놀고 있다는 느낌을 받거든요.
구질구질하게 링크를 찾니 잇니 하는 목적의식 자체가
소거된 혹은 극복된 건 아닐까 싶은 생각이 들어요.
특히 스냅 사진이라고 불리는 사진들을 보고 있으면 그
거친 아름다움에 경탄하면서도 사진에 대한 의심과 고민은
더 깊어져요.

'가짜 불화'와 '가짜 화해'

링크해 주신 최종철 씨의 글을 읽었어요. 얼마 전 번역되어
발간된 수지 린필드(Susie Linfield)의 『무정한 빛』이라는
책이 떠올랐어요(다 못 읽고 덮어두었지만). 그 책을
읽으면서 들었던 첫 생각은 "참 애쓴다…"였어요. 사진을
변호하고 예전의 힘을 되찾고 싶은 욕망이 그대로
보였거든요. 오만 이론가들을 다 비판하면서 포스트모던이
사진을 무력하게 만들었다고 주장하더라고요. 물론 그

94

복권의 대상은 다큐멘터리 사진과 포토저널리즘이었죠. 전 일종의 반동이라고 느껴졌어요.

이 글이 그 책의 주장과 같다는 말은 아니지만 비슷한 태도로 보여요. 오랜 시간 비극을 어떻게 시각화할 것인가에 대해 많은 사람들이 고민했고 나름의 방향성이 존재한다고 생각하는데 갑자기 '왜 비극은 재현될 수 없는가'라는 질문을 접하니 좀 머쓱해졌어요. 그리고 그것을 윤리성의 문제로 치환해버리는 목적이 뭘까 조금 궁금해졌어요. 물론 윤리가 재현의 금기가 되어서는 안 되겠지만 사실 재난이나 비극 따위를 포르노적 이미지로 소비했을 때 그것이 어떻게 그 이미지를 배반하는가에 대한 축적된 논의를 애써 눈감는 것 같아 고개를 계속 갸우뚱거리며 글을 읽었어요. 그 논의가 당연히 '불가능성'을 선언하는 것이 아니라는 것은 대부분 어느 정도 동의하는 상황 아닐까요? '어떻게 재현할 것인가'라는 물음 앞에 '왜 재현을 금기하는가'라는 질문은 좀 당황스러워요. 물론 어디에나 극단의 사람들은 있기 마련이지만 태극 + 성조기 집회를 유의미한 하나의 집단적 발언으로 보는 게 맞을까요? 물론 그들은 다른 맥락으로 매우 중요한 연구의 대상이긴 하지만.

글에서 비판하는 아도르노(T. W. Adorno)의 말도 그래요. "아우슈비츠 이후 서정시를 쓰는 것은 야만"이란 말이 어떻게 오독되었는지 본인이 나서서 해명까지 한

판국에 "지난 세기 시각예술(특히 재현과 재현 대상 사이의
직접성에 기반하는 사진적 예술)의 윤리학을 규정하는
명제들 중 하나는, '재난과 타인의 고통은 예술적 재현의
대상이 될 수 없다'는 것이다"[11]라고 단정 지을 수 있는지
모르겠어요. 심지어 아도르노의 저 문구는 그 자체로
서정시 아니었나요? 예술가들은 어떤 방식으로든 타인의
고통을 재현해왔고 그 비극에 대해 발언해왔다고
생각해요. 소현 씨가 말한 민중미술의 필연성도 당연히
포함되겠죠. 그리고 그가 상정한 사진이라는 것의
범주도 너무 한정적이란 생각도 들었어요. 모두의 손에
카메라가 들려있는 지금 재현을 피할 수 있는 장면이
있기나 할까요. 물론 그것이 전시·소비되고 유통되는 맥락은
생각해볼 문제겠지만요.

　"'가짜 화해'를 하지 않으면서 사회의 '기록'이 될 수
있는 방식." 몇 번을 다시 읽었어요. 정말 멋진 말이고 정말
무거운 말이라고 생각했어요. 가해와 피해를 나누고,
선과 악을 상정해서 '가짜 불화' 혹은 '가짜 적대'를 만들지
않겠다는 생각을 많이 했어요. 그런데 '가짜 화해'라는
말 앞에 머리가 어지러워지네요. 한 번도 생각해보지 않은
단어 앞에서 혼자 뜨끔하며 몇몇 사진들을 떠올려봤어요.
어쩌면 참 무책임한 일을 내가 하고 있는 건 아닌지 잠시
의심해봤어요. 그러다 '기록'이라는 단어의 무게가 더해지니
더 숨이 차네요. 이것이 사회의 기록물이 될 수 있다는

기대를 하지 않고 사진을 만드는 편이지만 (그래야 속이
편하니) 그럴 가능성뿐만 아니라 그렇지 않을 가능성도
제가 개입할 수 없다는 면에서 참 두려운 일이긴 하죠.

시간의 모양

'시간의 모양'이라는 말이 참 인상적이었어요. 이 단어와
정확히 맞는지는 모르겠지만 저는 이 문제를 «밀물»에서
전시했던 ‹운수 좋은 날› 작업을 하며 처음 생각했어요.
‹아무도 대답하지 않았다› 작업의 연장선에서 백남기
농민을 그려보고 싶은 마음에 보성으로 간 거였는데, 가서
몇 장을 찍고 바로 알아챘어요. 전혀 다른 시공간이구나,
이곳은. 더는 이렇게 이 작업을 이어나갈 수 없겠구나.
그리고 정말 그 작업은 더 이어가지 못했어요. 소현 씨의
단어를 잠시 빌려오자면, 애초부터 도달하지 못해
생긴 부재의 시공간과 존재가 사라진 부재의 시공간은
시간의 모양이 완전히 다른 거였어요. 그것은 저의 시선을
완전히 다르게 만들었고요. 하필이면 폭우가 쏟아지는
날이어서 안 그래도 정신이 없었는데 이게 뭘까, 이 차이가
도대체 뭘까, 혼란스러워만 하다 돌아온 기억이 나네요.
　이제 와서 기억을 더듬어 그 모양을 굳이 말로
표현해보자면 제주의 시간은 방향성 없이 아주 미약하고

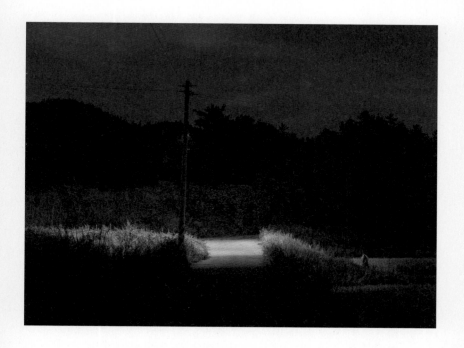

미세한 고리들로만 연결된 거대한 덩이였다면, 보성의
시간은 너무나 날카로운 직선의 모양이었어요. 제주에서
끊임없이 배회하며 그 시간의 변두리를 어슬렁거렸다면
보성에서는 너무나 자연스럽게 명확한 과거의 어떤 지점을
찾고 그곳으로 걸어가고 있더군요. 아찔했어요. 그때도
지금도 그 이유를 명확히 모르지만, 분명한 건 내가 발을
헛디뎠구나, 라는 거였어요. 어쩌면 소현 씨와의 대화에서
그 실마리를 찾을 수도 있지 않을까 기대하게 되네요.

안산 합동 분향소가 철거된다는 소식을 늦게 접했어요.
처음부터 그곳에 있었던 것처럼 하나의 풍경으로 각인된
무엇이 갑자기 사라진다는 소식을 듣고 내내 마음이
쓰였어요. 저에게 어떤 풍경이 바뀐다는 것은 큰 의미거든요.
마지막 모습을 보고 싶다는 생각과 그 건물의 증명사진
한 장 찍어두고 싶다는 생각이 함께 들었어요. 누구에게
보여주고 싶단 생각보다는 그 사진을 제가 한 장 갖고
싶었거든요. 무엇 하나 달라지지 않은 분향소의 풍경이었지만
내일이면 사라질 그 서글픈 익숙함은 그 밤 분명히
전혀 다른 모습으로 다가오긴 했어요. 시간의 모양이
변하면 풍경이 변하더라고요. 그리고 풍경이 달라지면
시간의 모양 역시 또 달라지겠죠. 별것 아닌 사진 한 장 찍고
돌아왔지만 그래도 와보길 잘했다는 생각을 했어요.

99

사진 20.
운수 좋은 날—고(故) 백남기 농민의 집 앞 골목길,
보성, 2017

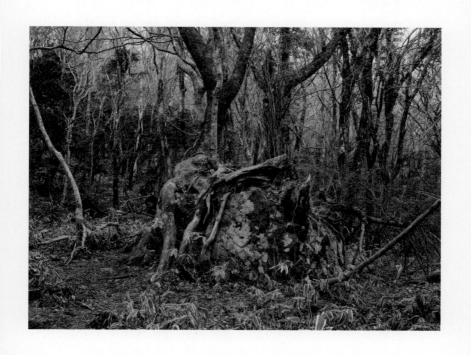

반복되는 패배감

사실 '곳'이 아닌 '것'이란 말에서 소현 씨가 짐작한 것이
저와 아주 다르지 않은 것 같아요. 내가 다 인지할
수도 없는 너무나 거대한 서사 앞에서 바라본 이 시답잖은
풍경들을 도대체 어찌해야 할지 몰랐거든요. 그때와
지금의 시차가 이리도 클 때 사진은 아무것도 할 수 없음을
뼈저리게 느끼며 이런 생각을 했어요. 무엇 하나라도
시간을 통과해 물리적으로 이어진 시각적 대상이 있다면
좋겠다는. 참 어찌 보면 사진에 눈이 먼 인간의 욕심 같은
것이 생겼어요. 그러면서 오래된 나무들이 눈에 들어오기
시작한 거죠. 궁여지책이었지만 이것들이 그때부터
이곳에 있어 준 것이 얼마나 잔인하고 또 고맙던지. (이걸
말해도 되나 잠시 생각하다가) "붉은"이라는 형용도
사실 너무나 사소하게 시작된 거였어요. 카메라와 삼각대를
메고 일본군의 진지가 있던 어승생악을 헉헉거리며
올라가다 이상한 나무 한 그루를 발견했어요. 이때까지만
해도 나무를 찍어야겠다는 생각도 없을 때였는데 이것은
꼭 찍어둬야겠다는 생각이 들더라고요. 급하게 삼각대를
세우고 한 장을 찍었는데 프레임 왼쪽 위로 등산로를
표시하는 빨간 표식이 같이 찍혔어요. 잘못 찍은 거죠.
등산 포비아로 살아오다 오름 하나 다 오르지 못하고 숨을
헐떡거리며 찍다 보니 프레임의 끝을 제대로 확인을

IOI

사진 21.
붉은, 초록—어승생악 일제 동굴 진지,
제주도, 2014

못한 거였어요. 그런데 이상하게 그게 좋았어요. 이 초록의
이미지 구석에 붉은 무엇이 비집고 들어오면서 관조를
방해하는 것이 지금 내 앞의 상황과 참 닮았다는 생각이
들었어요. 그리고 그 '붉은'에 대해 생각하기 시작했어요.
그리고 꼬리를 물다 결국 crimson까지 가게 된 거죠.

그리고 밀양의 초록에 대해서도 말씀하셨는데, 소현
씨가 힘들었다는 그 부분이 어쩌면 이 작업의 가장
밑에 깔려있는 저의 태도가 아닐까 싶어요. 일종의
반복되는 패배감이죠. 비겁함이기도 하고. 사실 처음
이 작업을 시작하면서 제주와 오키나와의 역사적-시각적
동일성에 대해 이야기해보고 싶었어요. '모든 비극은
섬으로 흐른다'는 문장 하나를 붙잡고 두 섬을 오고 갔죠.
그리고 그 과정에서 현재 벌어지고 있는 지난한 싸움을
함께 보아야만 했죠. '강정'과 '헤노코'의 기지 반대
싸움이었어요. 물론 제가 제주에 관심을 갖게 된 것도
구럼비 바위가 발파되던 날 제주의 어지러운 소리들을 듣게
되면서였고요.

제가 봤던 곳들인(왜 그곳들이었는지는 아직도
모르지만) 용산, 강정, 밀양, 세월호…. 모두 반복되는
패배들이었어요. 용산에선 사람들이 불에 타 죽었고
곧 남일당은 사라졌죠. 구럼비 바위는 파괴되었고 그 위에
해군기지는 건설되었어요. 어르신들이 산속 움막에서
밤을 버티던 그 모든 곳에 송전탑은 세워졌어요. 이치우

할아버님이 몸에 불을 붙이신 그곳에도 송전탑은
세워졌죠. 세월호는 더 말할 것도 없죠. 아무것도 되돌릴 수
없는 명백한 패배였어요.

저는 역사의 발전을 신뢰하고 그 속에서 사람들의
싸움이 그 원동력이라고 믿고 있지만 제가 본 풍경들이
패배의 풍경이라고 인정하지 않을 수는 없었어요. '모든
비극은 섬으로 흐른다'는 말을 계속 붙잡았던 가장 큰
이유도 이 문장이 현재형이기 때문일지도 몰라요. 그곳들은
'희망'이라는 단어를 섣불리 쓸 수 없는 곳처럼 보였어요.
적어도 저에게는. 물론 용산도, 강정도, 밀양도, 세월호도
여전히 진행형이고 싸움은 끝이 나지 않았죠. 하지만 이
사건들의 실체가 밝혀지고 책임자가 처벌된다 해도 이 끝도
알 수 없는 비극의 무엇이 얼마만큼 바뀔까요. 그것밖에
할 수 없기에 그것이라도 꼭 해내야 하겠지만.

저는 이 반복을 유심히 보고 싶어요. 그 패배를 우리가
밟고 살아가고 있다는 것을 부정하지 않고 또 잊지
않았으면 해요. 그래야 무엇인가를 시작해볼 수 있을 것
같아요. 세월호 참사가 터지고 조금 지나니까 사람들이
더는 슬퍼하지 말자고 했어요. 물론 그 말의 뜻을 이해는
했지만 그래도 저는 그 말이 참 싫었어요. 저는 아직
충분히 슬퍼하지도 않았고 충분히 자책하지도 않았다고
생각했거든요. 그걸 거치지 않고서는 난 아무것도 할 수
없을 것 같은데 자꾸 인제 그만 슬퍼하자고 하는 사람들이

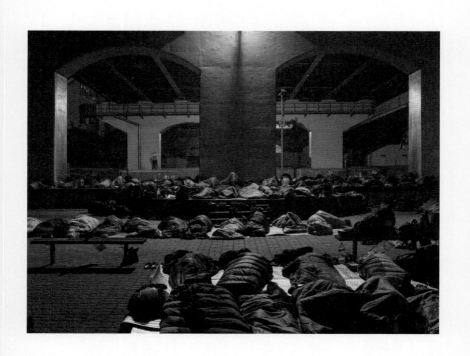

미웠죠. 그렇게 ‹붉은, 초록›에 밀양이 들어왔을 테고
그 불편함이 생겼을 거예요. 그리고 그 이후에 만들고 있는
사진도 그것과 얼마나 다를까 싶기도 해요.

사진 선택

소현 씨의 질문을 한참을 생각해봤지만, 사진을 선택할 때
어떤 생각을 하는지 저도 잘 모르겠더군요. 그래서 제가
사진을 찍고 저장하고 고르고 보정하는 프로세스를 여기서
복기하면서 저도 생각을 해볼까 해요. 우선 사진을 찍으면
모든 파일을 하드에 옮기고 그 폴더의 사진들을 계속
보면서 1차로 쓸 수 없는 사진들(기술적으로 실패했거나
너무 못생긴 사진들)이라고 생각되는 파일들을 체크해요.
그리고 그 파일들을 제외한 나머지 파일들로 실질적인 선택
과정을 진행하죠.
　그 과정이 조금 특이하긴 한데, 저는 사진을 한 장씩
고르지 않아요. 한 번에 몇 개의 이미지들을 반복적으로
선택해서 그 조합을 계속 확인하는 방식이에요. 이
사진과 이 사진이 함께 보였을 때 어떤 의미를 생성할 수
있을지 확인하는 거겠죠. 어떤 사진을 옆에 두어도 의미를
생성할 수 있는 사진이라면 그건 저에겐 꼭 선정해야
하는 사진이 되는 거죠. 물론 작업의 성격에 따라 너무

105

사진 22.
강남역 삼성전자 서초 사옥에서 노숙투쟁 중이던 삼성전자서비스 노동자들이
폭우를 피해 한남대교 아래에서 잠을 자고 있다. 한남대교, 서울, 2014

모호한 것을 뺄 때도, 너무 명확한 것을 뺄 때도 있지만
기본적으로 거의 랜덤에 가까운 조합들을 만들며 그
관계를 보고 사진을 고르는 건 동일해요.

보정도 특정한 기준이 있다기보다는 이 조합에 가장
어울릴 만한 사진 톤을 정하고 그 톤에 맞춰 작업을 하죠.
이 톤이란 것도 때론 유사하게, 때론 충돌하게 할 때도
있지만, 사진과 사진이 함께 조합되었을 때 가장 적절한
톤을 찾으려고 애쓰는 건 동일하죠. 쓰고 나니 신기하네요.
그러고 보니 제가 전시할 때마다 보정을 조금씩 다시
한다는 사실도 새삼 알게 되네요. 전시 때 쓰일 사진의
조합에 따라서 원하는 톤이 조금씩 달라지더군요. 한 장의
사진에 하나의 결정된 톤이 없다는 것도 참 재밌긴 한데
이래도 되나 싶은 생각은 드네요.

사진은 원래

"사진은 원래…"라는 말을 많이 썼는지 전혀 인지하지
못했어요. 만약 그렇다면 그 뒤에 사진은 원래 '무엇인가를
재현할 수밖에 없다'가 아니라 사진은 원래 '무엇인가를
재현할 수 있다는 믿음을 배반할 수밖에 없다'라는
문장이 붙는다면 더 멋지겠다는 생각을 해봤어요. 그런데
제가 '원래'라는 말을 할 수 있을 정도로 사진에 대해 잘

106

알지 못해요. '왜 당신은 사진 매체를 선택했는가?'라는
질문에 한 번도 제대로 답을 해본 적이 없거든요. 그럴
때마다 사진이 뭔지 더 모르겠어요. 그래서 제가 찾은
하나의 방법은 사진이 할 수 있는 일과 사진이 할 수 없는
일을 구분해보는 거였어요. 그중에 저는 후자에 더 관심이
많다는 것 정도가 아직까지 알아낸 전부이긴 하지만.

　신기하게 소현 씨와 편지를 주고받고 대화를 나누면서
제가 찍고 있는 사진에 대해서 일종의 짐작 같은 게
생기기 시작했어요. 아직 확신할 수 있는 건 아무것도
없지만 내가 이런 짓을 하고 있었을지도 모르겠다는 짐작.
그리고 내가 나의 사진에 대해서 잘못 생각하고 있는
부분들이 많을지도 모르겠다는 짐작도. 그 경험이 참
생경해요. 물론 짐작이 늘수록 길 잃음은 더욱 거세지겠지만.

안소현의 세 번째 글

오늘은 진횐 씨가 이야기하셨던 것들 몇 개를 묶어 답장을
쓰겠습니다.

지난번에 보내주신 인덱스에 대한 이야기를 읽고 얼른
답장을 쓰고 싶어서 조바심이 났어요. 제가 기호학
책에서 봤던 인덱스의 예들은 발자국, 연기, 화살표처럼
너무 직접적이고 단순해서 그것이 아무리 상징적인 것들을
소거하는 힘이 있다고 해도 도무지 어떻게 만들어야
할지 설명하기 어려운 것이었어요. 반면 진횐 씨가 이야기
해주신 인덱스는 기본 속성을 유지하지만 훨씬 구체적인
'동작'에 가까워서 '인덱스 효과'라는 것이 좀 더 손에

잡히는 느낌이에요. "과거의 어느 시점에 하이퍼링크라는
아주 약한 고리를 타고 만난 어떤 정보의 일부분만 복제해
따로 저장해 두는 것. 그리고 그것이 가리키는 어떤 곳에
그 현실(의미 혹은 정보)이 존재할 것이라는 믿음을
모두가 함께 공유하는 것"이라는 설명은 사진뿐만 아니라
전시라는 매체에도 적용해보고 싶어졌어요. 그 사이
'웹 크롤링'이 어떤 것인지 눈으로 확인하게 해주셨는데,[12]
왜 그것이 사진적이라고 하는지도 알 것 같아요. 모든
시공간을 온전히 담게 된다면 그건 인덱스가 아닐
거라고 하셨죠. 그 부분적인 지시(깨진, 깨질 링크)에도
불구하고(혹은 그것 때문에) 믿음을 공유하게 만드는 힘의
원천에 대해 나중에 좀 더 찾아보려 해요.

　지금은, 괴롭지만, 반복되는 패배감을 '위해' 찍는
사진에 대한 이야기를 좀 더 해보고 싶습니다. 세월호 참사의
보도에서 제게 잊히지 않는 장면이 있어요. 수습자의
유가족들은 아이들의 영정 사진을 보며 울고 있는데,
미수습자 가족은 아이들의 영정 사진이라도 세울 수 있게
해달라고 울고 있었어요. 지금 떠올려도 견디기 힘든
장면이었지만 모질게도 저는 그 순간에 사진이 무엇인지
묻고 있었습니다. 두 장면은 가늠조차 할 수 없는 무한의
고통에 관한 것이라 비교할 수는 없겠지만, 저는 미수습자
가족의 바람이 너무 크게 다가왔어요. 아이를 죽음으로
규정할 수 있게 해달라는 것, 무엇보다 사진이 그걸

해주리라는 것.

　'규정(determination)'은 너무 포괄적이고 모호한
말이지만 대체할 말을 아직 찾지 못한 저는 종종 사진을
하나의 규정이라고 생각하곤 해요. 사진은 주장도 결론도
아니고, 어떤 때는 이름조차 붙이기 어려운 하나의
이미지일 뿐이지만, 존재를 부인할 수 없는 '무엇'이고, 극히
최소한의 붙잡음을 허락하는 것이라고 생각해요. 이번에
사진에 관한 대화를 하면서 '딱 사진만큼의 규정'이라는
것이 있다는 생각을 했어요. 생사를 확인하지 못한 채
막연히 '돌아오지 못할 것이다'가 아니라, 그보다는
아주 조금 더 확실한 어떤 것이 필요할 때 사진 이미지가
그런 것을 허락한다는 생각이 들어요. 예전에 장보윤
작가가 타인이 찍은 사진을 들고 실패할 수밖에 없는
상실의 여정을 지속하는 것(『밤에 익숙해지며』)에 대해
글을 쓸 때, 제가 "떠나보내다"라는 표현이 이상하다고 한
적이 있어요.[13] 누군가가 떠나는 것은 내가 전혀 제어할
수 없는데, 굳이 "보내다"라는 능동의 표현을 쓰는 것이
이상했어요. 그런데 지금 생각해보면 그것이, 딱 그만큼이
반복되는 패배감의 사진 이미지가 주는 느낌인 것 같아요.
아무것도 할 수 없음을 자꾸 확인하지만, 최소한의
붙잡음은 가능한 그 미세한 차이를 무너뜨려 내린 사람들은
크게 느끼고 있지 않았을까. 사람들이 이별을 하나의
세리머니로 만드는 것도 사진을 찍는 행위와 비슷한 것

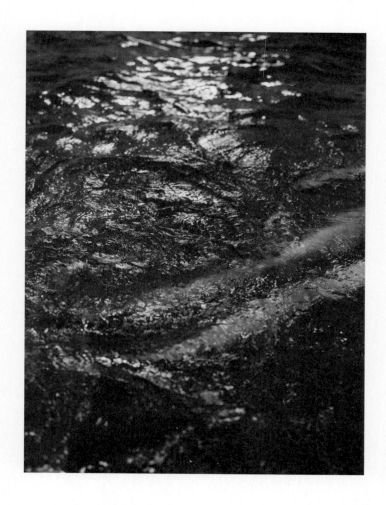

같아요. 이별을 하나의 '이미지'로 만들어서 받아들이려는
몸부림이 아닌가 해요.

　진훤 씨의 고요한 사진도 그런 붙잡음을 허락한다고
봐요. 우선 부재감이 사진들을 채우고 있고, 그 부재감과
연결된 밋밋하지만 없다고 할 수 없는 아주 미세한 힘들이
엄연히 존재하는 것 같아요. 진훤 씨의 사진에는 눈에
띄진 않지만 눈에 밟히는 사진적 실체(entity), 분명 일상적
장면과는 다르지만, 그 이유를 설명하기는 쉽지 않은
미세한 차이의 덩어리들이 있어요. 그 차이는 누런 개의
살짝 부른 배, 흐릿한 바다 위의 약간 덜 흐릿한 형상, 습기
찬 온실의 적당히 이국적인 식물, 물결과 거의 구분되지
않는 두 다리 등에서 추려지는 것이에요. 그것은 미세한
강도(強度)라고밖에는 표현할 길 없는 차이, 철학에서 쓰는
개념으로 하면 '이것임(haecceity, thisness)'에 가까운 것
같아요. '이것임'은 스콜라 철학자들이 중세 시대부터
사용한 개념인데, 흥미로운 것은 앞에서도 언급한 기호학자
퍼어스가 '이것임'을 인덱스와 연결시켰다는 점이에요.
그는 '이것임'을 "인덱스가 가리킬 때의 대상으로, 연속적인
자기동일성과 '힘 있음(forcefulness)'으로 인해 다른
것들과 구분되지만, 두드러진 특징은 갖지 않는 것"[14]으로
설명했어요. 사진이 본성상 현실을 가리키는 인덱스라고
한다면, 모든 사진은 다름 아닌 이 '이것임'에서 시작한다는
것이죠. 많은 사진가들은 거기에 새로운 기법과 조명과

115

사진 23.
노래하듯 웃지 않도록─삼성LCD 뇌종양 피해자
한혜경의 수중재활치료, 춘천, 2016

효과를 더하곤 하지만, 진훤 씨는 이 시작 지점에 아직 더
캐낼 것이 있다고 보는 것 같아요. 그리고 뒤늦게 이
이미지들이 가리키는 현실의 사건들을 텍스트로 확인하게
되었을 때, 우리는 상대적으로 그 사건들을 훨씬 무겁게
느끼는 것 같아요. 이미지만 볼 때는 그것들 사이를 가볍게
넘어 다닐 수 있었지만, 사건의 무게를 확인하는 순간
이미지와 현실 사이의 엄청난 괴리감, 어쩌면 배신감마저
느낄 수 있죠. 그 괴리감은 사진 이미지들에 말을 붙일 수
없었기 때문에 더 커졌을지도 몰라요. 진훤 씨가 "이
풍경과 저 사실이 아무 상관없어 보이는 것이 의미가 있을
수 있지 않을까?"라고 물었을 때, '상관없어 보임'은
아마 '이것임'과 '무거움' 사이의 큰 낙차의 다른 표현이
아닐까 싶네요.

　달리 생각하면 커다란 상실은 이미지로만 채워지는
것 같기도 해요. 말도, 개념도, 상식도 설명해줄 수 없는
상황에서는 이미지를 수없이 쌓아 올려야만 거기서 벗어날
수 있다는 것을 오랜 고통의 유전자들이 알려주는 것
아닐까요. 저는 사진가들의 체념 어린 반복에서 그 힘을
읽곤 해요. 제가 진훤 씨의 사진을 보면 늘 고통스러운데,
그것을 계속 들여다보고 심지어 전시를 같이 하고
싶다고 생각한 것도 비슷한 것이 아니었을까 하는 생각이
뒤늦게 드네요. 진훤 씨의 극단적으로 고요한 사진들은
'딱 사진만큼의 규정'을 허락하는 것은 아니었을까.

그래서 상실을 맞닥뜨렸을 때 가장 적합하다고 느낀 것은
아니었을까. 패배의 풍경은 그래서 그토록 필요한 것이라는
생각이 또 뒤늦게 드네요.

　사진을 한 장씩 고르지 않고, 전시할 때마다 보정을 새로
하신다는 것도 저는 비슷한 맥락에서 이해가 되었어요.
랜덤에 가까운 조합을 구성하는 것도, 조합에 따라 색을
달리 보정하는 것도 새로운 '사진만큼의 규정'을 반복하는
행위 같아요. 그러나 그건 무력함은 아니라고 봐요.
세상의 결을 미시적으로 만드는 일이고 그것만이 상실을
치유할 수 있다고 말하면 제가 너무 감상적일까요?
언젠가부터 제게 이런 주관적인 진술들이 허락되지
않는다고 느껴서, 혹은 그럴 자격이 없다고 느껴서, 사실
오늘 문장을 쓰면서도 좀 어색하네요. 하지만 사진에
관한 추상적인 개념들을 늘어놓으며 진훤 씨를 고문할
때보다 지금이 제가 생각하는 사진에 가장 가까이 다가와
있다는 느낌이 듭니다. 물론 새벽에 뱉어놓은 말들을
해가 뜨고 나서 읽으면 거둬들이고 싶어서 전전긍긍할 제
어리석은 모습이 충분히 예상되네요. 그래도 오늘 제가
잃은 길은 다시 걸어보고 싶네요. 사진이 길 잃음이라는 건,
이제 제게는 한낱 수사일 수 없는 표현이 된 것 같아요.

홍진훤의 세 번째 글

사실 소현 씨의 이번 편지를 다 읽고 저도 모르게 조금
웃어버렸어요. 대부분의 문장이 '…요'로 끝나는 걸
발견했거든요. 줄곧 '…습니다'로 끝나던 문장들에 간혹
'…요'가 섞이더니 이제 몇 개의 문장에만 '습니다'가
남았네요. 이걸 왜 기억하냐면 처음 편지를 받았을 때
첫 문단이 저에겐 너무나 인상적이었어요. "같습니다"로
반복되어 끝나던 문장들에서 뭔가 친절한 단호함 같은
것이 느껴졌거든요. 그 단호함이란 것이 저에 대한 그리고
사진에 대한 경계처럼 느껴지기도 했고요.

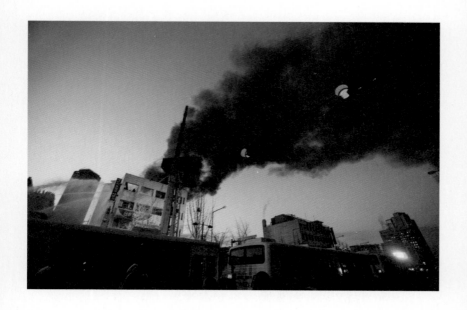

그 적절한 긴장감이 좋았고 소현 씨의 이전 다른 글들에서는
보지 못한 것 같아서 그 말투가 이 글에서 잘 보였으면
좋겠다는 생각을 했어요. 그래서 저는 일부러 '…습니다'를
피하고 '…요'로 쓰기로 결정했었죠. 그래서 기억을 해요.
서로 글을 주고받는 시간들이 만든 작은 변화라는 생각에
문득 반가워 웃음이 나왔나 봐요. 사진에 대해서 이렇게
진지하게 이야기 나눠 본적이 언제인가 싶어요.

입버릇처럼 "사진이 할 수 있는 것은 아무것도 없다"고
이야기하곤 했어요. 그렇게 고백하지 않고서는 제가
만드는 사진들을 세상에 내놓을 자신이 없었어요. 소현
씨가 "떠나보내다"라는 표현을 언급한 그 글에서 제
기억에 남은 문장은 "사라짐에 대한 항체가 없는 사람에게
사진은 오히려 잔인하다. 그것은 마치 실험실의 대조군처럼
사라짐을 확실하게 한다"[15]라는 말이었어요. 그 말이
참 아팠거든요. 안산 세월호 분향소 내부를 기록해야 할
일이 있었는데 그곳을 그렇게 자세히 본 건 처음이었어요.
그곳은 차라리 사진의 무덤 같았어요. 그 문장을 읽고
그 풍경이 다시 떠올랐었죠.

반복되는 패배 뒤에 늘 사진이 덩그러니 남아요.
그런데 그때마다 패배의 당사자들은 그 사진을 찾아요.
용산에서도 그랬고 밀양에서도 그랬죠. 그 사진들이 그들에게
어떤 의미인지 저는 아직도 잘 모르겠어요. "이별을
하나의 세리머니로" 만드는 행위라는 말이 어쩌면 맞을

123

사진 24.
임시풍경—용산 남일당,
서울, 2009

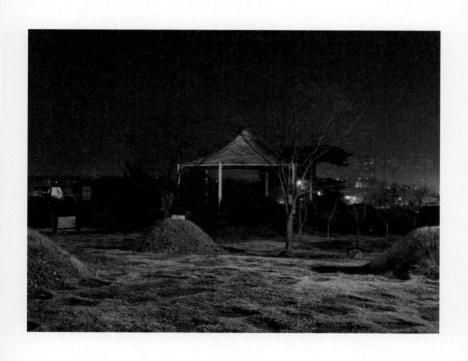

지도 모르겠어요. 그렇다면 불타버린 망루와 철거된 농성장이 찍힌 사진을 찾는 그들의 마음이 소현 씨가 말한 "최소한의 붙잡음" 같은 것일 수 있겠네요. 그 헛헛한 쓸모가 어쩌면 그들에게 딱 사진만큼의 의미를 생산할지도 모르겠어요. 그런데 그들이 그 사진들을 통해 자신들의 이야기를 붙잡으려 하는 것이라면 그 이야기를 공중에 떠다니게 하고 명확히 잡히지 않도록 하려 하는 제 사진들은 또 어떤 '최소한의 붙잡음'을 만들 수 있을까 생각해보게 돼요.

사실 요즘은 패배감에 찌든 풍경들을 벗어나고 싶다는 생각도 해요. 일부러 사람을 좀 더 찍어보려고 노력도 해보고요. 그러다 얼마 전 제주도에 온 예멘 난민들의 이야기를 들었어요. 그리고 그 난민들을 추방해야 한다는 많은 사람들의 글도 읽었고. 문득 ‹마지막 밤(들)›의 밤 휴게소 풍경들이 다시 떠올랐어요. 역사는 결국 진보한다고 하는데 우리는 매일 패배하는 것 같다는 생각을 여전히 지울 수가 없어요. 하지만 그래도 걸음을 멈추지 않는 것이 중요하다는 생각에는 변함이 없어요. 늘 패배하는 것 같은 걸음이라도, 도무지 이정표를 찾을 수 없는 반복되는 길 잃음이라도 어디론가 계속 걸을 수 있다면 좋겠어요. 그런 면에서 소현 씨의 "사진이 길 잃음이라는 건, 이제 제게는 한낱 수사일 수 없는 표현이 된 것 같아요"라는 문장이 저에게 '최소한의 붙잡음'을 허락하는 문장이

125

사진 25.
마지막 밤(들)—경부고속도로
경산휴게소, 2014

될지도 모르겠네요.

　작년 소현 씨가 윤하나 기자와 나눈 인터뷰를 읽은
기억이 나요. 저도 그 기자와 인터뷰를 했던 터라 다른 분들
이야기가 궁금해서 그 연재 인터뷰는 꼬박꼬박 챙겨봤죠.
"예술이 정치적 구조를 건드릴 수 있다고 생각하나?"라는
질문에 "당장 급격한 변화나 효과를 이뤄내진 않지만,
논의를 종료시키지 않는다는 측면에서 가능하다고
생각했다"라는 답변을 하셨더군요.[16] 저는 그때 이런 말을
해주는 사람이 있어서 참 고맙다는 생각을 했어요.
"논의를 이어지게 한다는"이 아니라 "논의를 종료시키지
않는다"는 표현에 아주 조금 숨통이 트였거든요. '딱
사진만큼의 규정' 역시 그런 것이 아닐까 생각해봐요. 사실
저도 소현 씨에게 궁금한 것이 많았고 이제 질문을 던져도
되겠지, 라는 얄팍한 생각을 하고 있었는데 어느새
전시가 코앞이네요. 아마 이 글이 이 대화의 마지막이
되겠지만 '고문'당하는 시간 동안 이런저런 생각이
많아졌어요. 2년 가까이 바쁘다는 핑계로 고개 돌린 것들이
너무 많았어요. 이제 몸을 다시 움직일 수 있겠다는
근거 없는 용기가 조금 생기기도 하고. 그런 시간들을
내어주고 애써줘서 고마워요. 서로 길을 잃다 보면 언젠간
다시 만나겠죠. 그럼 그때까지 건강히.

1. 2015년부터 2017년까지 공동 운영했던 창신동의 사진 전시 공간.

2. 2016년부터 2018년까지 공동 기획한 사진 전시 판매 플랫폼.

3. 2018년 공동운영했던 보도사진 관련 토론 및 전시 플랫폼.

4. Rosalind Krauss, "Notes on the Index," Part I, *October*, Vol. 3 (Spring, 1977), pp. 68-91.

5. 기호학자 찰스 샌더스 퍼어스(Charles Sanders Peirce)는 이것을 기호의 '3차성'을 기호의 '2차성'으로 되돌리는 작업이라고 설명한 바 있다.

6. 최종철, 「'재난의 재현'이 '재현의 재난'이 될 때―재현불가능성의 문화정치학」, 『미술사학보』 42, 2014. 06, 65-89쪽.

7. 롤랑 바르트, 『밝은 방』, 김웅권 역, 동문선, 2006, 99쪽.

8. Roland Barthes, "Le message photographique," *L'obvie et l'obtus*, Seuil, 1982, pp. 8-9.

9. 홍진훤, 『붉은, 초록』(전시 도록), 2014, 4쪽.

10. 필리프 뒤부아, 『사진적 행위』, 이경률 역, 마실가, 2004, 129쪽.

11. 최종철, 앞의 글, 66쪽.

12. 김정헌-주재환 2인전 «유쾌한 뭉툭»(통의동 보안여관, 2018)에서 선보인 웹 크롤링 시스템 p-p.cool/kimjoo

13. 안소현, 「상실의 항체가 없는 자의 기록: 장보윤의 사진과 글」, 『포토닷』 2016.6 #31, 91쪽.

14. C. S. Peirce, *The Regenerated Logic*, 1896, CP 3.434.

15. 안소현, 앞의 글, 90쪽.

16. 「[젊은 큐레이터 ⑦ 안소현] "지성보다 감성" 주조로 예술의 정치성 드러내기」, 『CNB저널』 제531호(http://weekly.cnbnews.com/news/article.html?no=121967).

사진에 관한 대화

1판 1쇄 2019년 12월 2일

지은이 안소현, 홍진훤
펴낸이 김수기
디자인 신덕호

펴낸곳 현실문화연구
등록 1999년 4월 23일 / 제25100-2015-000091호
주소 서울시 은평구 통일로 684 서울혁신파크 1동 403호
전화 02-393-1125 / 팩스 02-393-1128 / 전자우편 hyunsilbook@daum.net
ⓗ hyunsilbook.blog.me ⓕ hyunsilbook ⓕ hyunsilbook

ISBN 978-89-6564-246-6(03600)

이 도서의 국립중앙도서관 출판예정도서목록(CIP)은 서지정보
유통지원시스템 홈페이지(http://seoji.nl.go.kr)와 국가자료종합목록
시스템(http://kolis-net.nl.go.kr)에서 이용하실 수 있습니다.
(CIP제어번호: CIP2019044985)